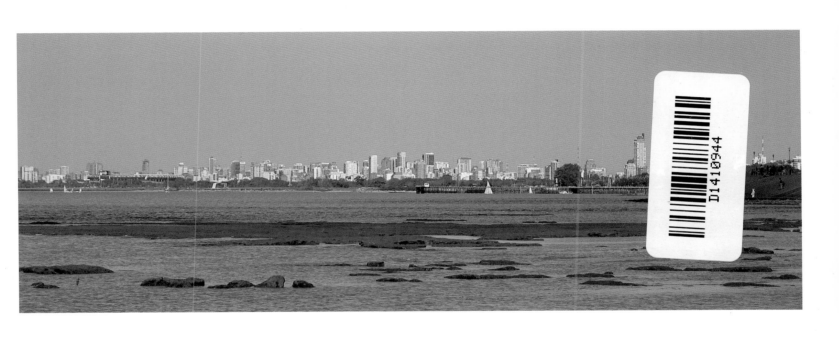

La Editorial agradece la gentil colaboración de Estancia Santa Susana por facilitar las fotos del capítulo de la pampa, al señor Carlos María Bazán por las fotos de polo y pato, al señor Gregorio Plotnicki del Museo Mano Blanca, al señor Nicolás Rubió por las fotos del filete y a la señorita Nina Passone por la foto aérea de la Avenida 9 de Julio.

Diseño y fotografía: Sophie le Comte
© Maizal Ediciones, 2005
Las reproducciones están condicionadas al fin exclusivamente didáctico y orientativo de esta obra (art. 10, Ley 11.723)
Hecho el depósito que previene la ley 11.723
ISBN 987-9479-24-6
Editado por Maizal
Muñiz 438, B1640FDB, Martínez, Buenos Aires, Argentina
E–mail: info@maizal.com
Impreso en junio de 2006. Impreso por Platt Grupo Impresor.

Buenos Aires

Introducción

Buenos Aires fue fundada dos veces. Su primer fundador, en 1536, fue Don Pedro de Mendoza, quien llegó con su flota proveniente de España. Su segundo fundador fue Juan de Garay en 1580, quien llegó con una expedición proveniente de Asunción del Paraguay.

Como no había ni piedra ni madera en las cercanías del lugar de fundación, las primeras casas fueron construidas de adobe, una masa de barro secada al sol. Estas casas no duraron mucho tiempo y nada queda de aquella época.

La ciudad fue construida según las normas de las Leyes de Indias en forma de damero y sus manzanas y terrenos aledaños fueron repartidos entre los vecinos que acompañaron a Garay en la segunda fundación.

En 1776 Buenos Aires se conviertió en la residencia del gobierno del Virreinato del Río de la Plata.

En 1806 y 1807 la Ciudad de Buenos Aires fue invadida por tropas inglesas, en ambas fechas los invasores fueron rechazados. La invasión napoleónica en España y la certeza de poder defenderse solos, llevó a los criollos a pensar en su Independencia que fue finalmente declarada el 9 de julio de 1816.

Durante largos años, Buenos Aires y los pueblos del interior no se pusieron de acuerdo sobre la forma de gobierno que debía tener el nuevo país y sobre el status de la Ciudad de Buenos Aires.

En 1850 la ciudad empezó a crecer y a modificarse. Una terrible epidemia de fiebre amarilla forzó a las familias a emigrar hacia el norte y a alejarse del Riachuelo, foco de contaminación.

En 1880 Buenos Aires fue finalmente declarada Capital.

A fines del siglo XIX, una masa inmigratoria hizo crecer rápidamente la población de la Ciudad de Buenos Aires. Hoy en día Buenos Aires tiene una población de tres millones de habitantes que sumados a los habitantes del Gran Buenos Aires alcanza a nueve millones. Tiene una superficie de 200 kilómetros cuadrados y es llamada por sus habitantes, los porteños, La Reina del Plata.

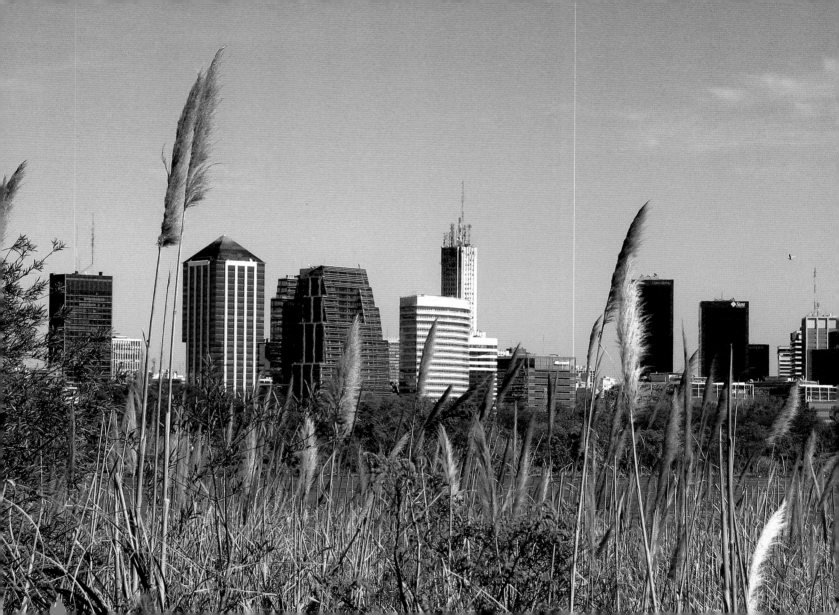

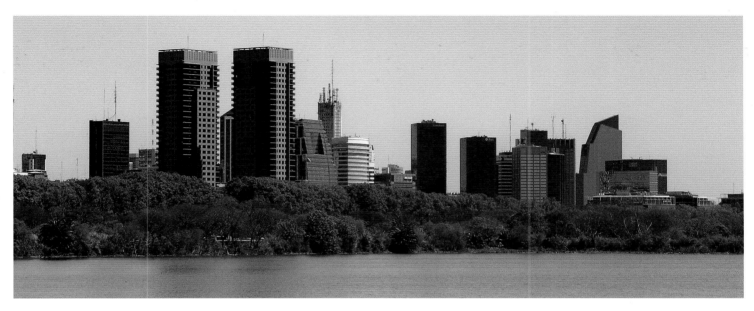

Silueta de Buenos Aires

La mejor vista de la silueta de la Ciudad de Buenos Aires es desde el Río de la Plata. Así la vieron los viajeros que llegaron en barco y así se ve desde la Reserva Ecológica. Eduardo Mallea, un gran escritor argentino, llamó a Buenos Aires "la Ciudad junto al río inmóvil".

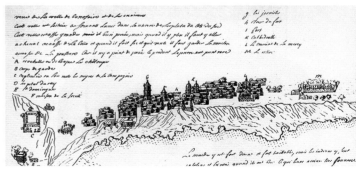

Buenos Aires en la primera mitad del siglo xviii.

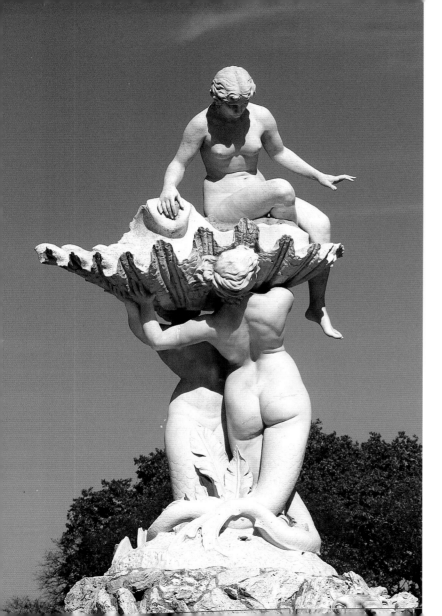

COSTANERA SUR

La Costanera Sur, un elegante camino que una vez corrió a lo largo de la costa, fue durante años el balneario de los porteños.

En el sector de la rambla entre el espigón que penetraba río adentro (hoy la entrada a la Reserva Ecológica) y la pérgola en hemiciclo, había grandes escalinatas que descendían hasta el agua. Al balneario le alejaron el río, pero sus cuatro grandes avenidas —Intendente Noel, De los Italianos, Dr. Tristán Achával Rodríguez y España— pueden recorrerse para admirar el río y sus paseos con estatuas, algunas de ellas entre las mejores de la ciudad.

Fuente de las Nereidas.
Obra realizada en Roma en 1902 por la primera
escultora mujer de la Argentina: Lola Mora.
La escultura está hecha en mármol de Carrara y repre-
senta el nacimiento de Venus rodeada de Tritones.
Está emplazada en la Costanera, frente al río.

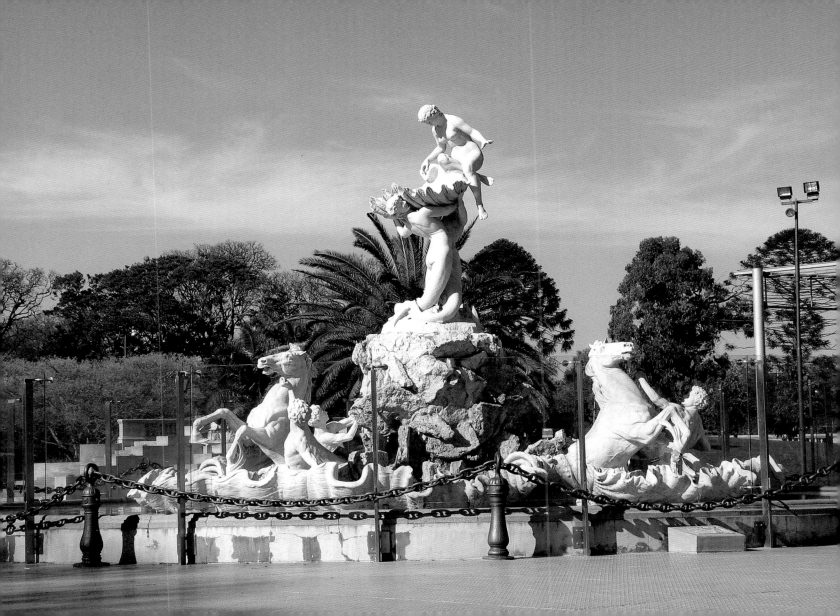

Reserva Ecológica.
La Reserva tiene 380 hectáreas ganadas al río
por sucesivos rellenos. Se ha creado aquí un
microambiente natural, similar al ecosistema
que encontraron los fundadores de la Ciudad de
Buenos Aires en el siglo xvi.

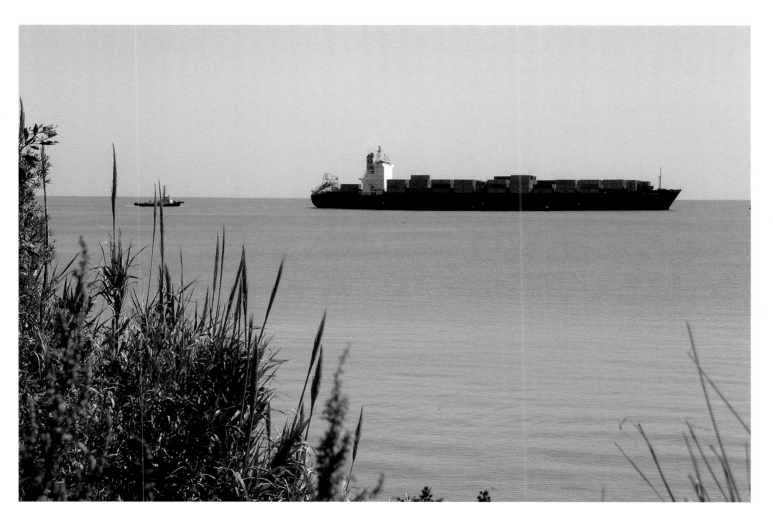

Puerto Madero

La construcción de este puerto fue iniciada en 1880 sobre una superficie de 170 hectáreas. Tiene cuatro diques cerrados e interconectados que corren paralelos al río y 16 depósitos destinados a mercaderías diseñados por el ingeniero inglés John Hawkshaw. Puerto Madero quedó abandonado y recién a principios de la década del noventa se inició su reciclado.

Hoy es un paseo con modernas viviendas, oficinas, excelentes restaurantes, cines, drugstores, hoteles, museos, una universidad, etc. Puerto Madero, que une al río con la ciudad, es el barrio más moderno de Buenos Aires.

12

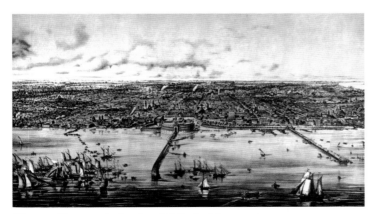

"Buenos Aires a vuelo de pájaro", J. Dulín (1839–1919)

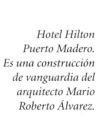

Hotel Hilton Puerto Madero. Es una construcción de vanguardia del arquitecto Mario Roberto Álvarez.

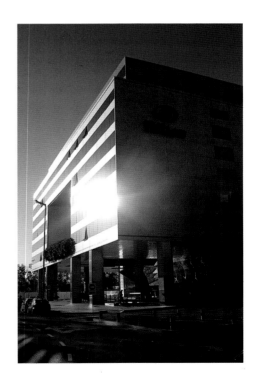

Puente de la Mujer. Este puente peatonal fue diseñado por el famoso arquitecto español Santiago Calatrava.

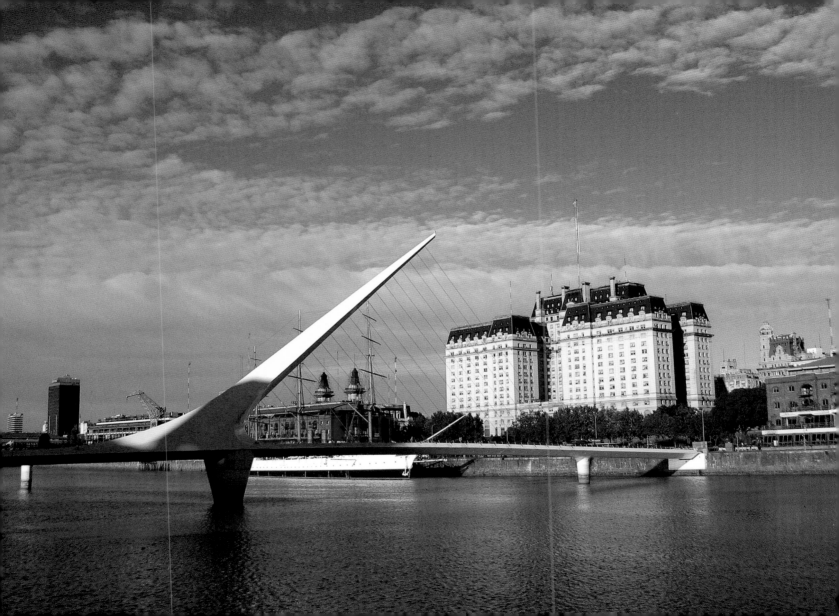

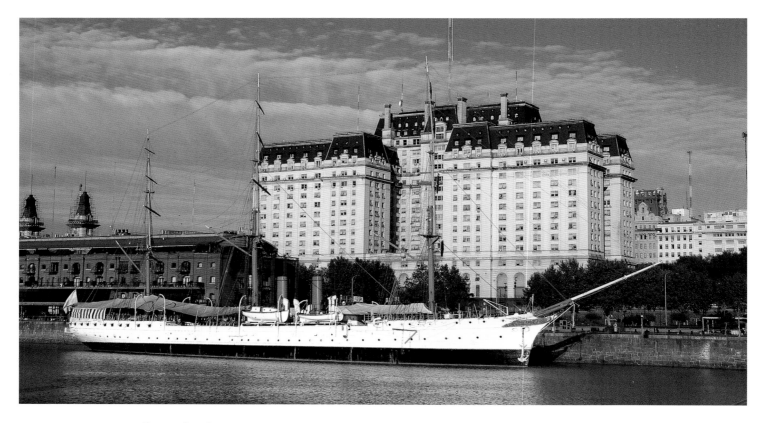

Fragata Sarmiento.
Construida en 1898 en Inglaterra. Fue hasta 1961 buque escuela
de la Escuela Naval.

Puerto Madero desde el agua.
Atrás se ve el barrio de Catalinas. (pág. 15)

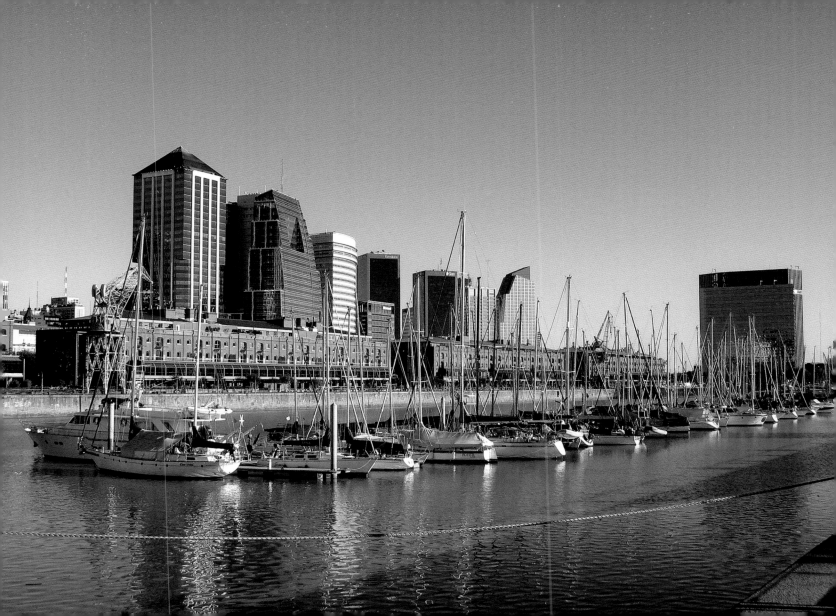

LA BOCA

La historia de la Boca, el barrio más pintoresco de la ciu-
dad, se remonta a la época de la primera fundación de
Buenos Aires. Fue en la boca del Riachuelo, único refugio
seguro, donde quedaron fondeados los navíos del Adelan-
tado Don Pedro de Mendoza. En aquel entonces la zona
era recorrida por los querandíes, una tribu de indígenas
nómades que pescaban a orillas de esta zona pantanosa
e inundable. Gracias a las modernas construcciones en la
costa, la inundación, terror de los habitantes boquenses, ya
no es más un problema.

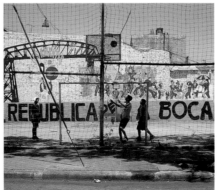

El fútbol es la pasión de los argentinos. El Club Boca Juniors es uno de los más famosos del mundo.

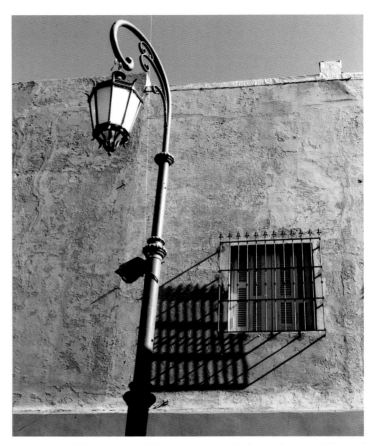

La calle Caminito, de 100 m de largo, es un espacio destinado a exposiciones al aire libre con esculturas, mayólicas y pinturas murales de artistas de la Boca. Hay además espectáculos callejeros, parejas que cantan y bailan tangos y mimos que sólo sonríen cuando cae una moneda en el sombrero.

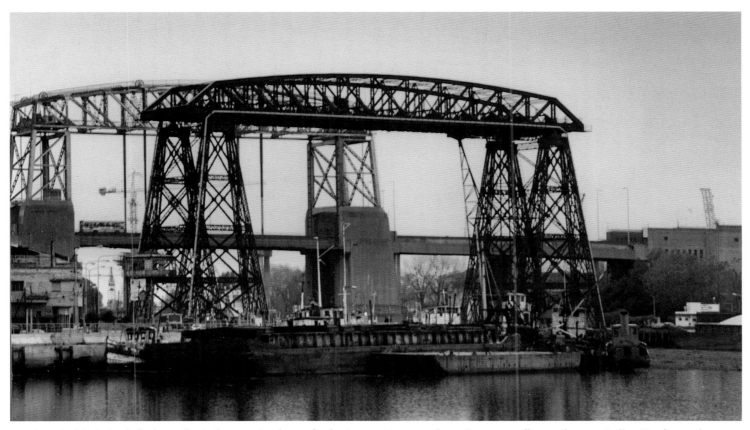

La existencia del Riachuelo fue lo que llevó a los conquistadores a fundar Buenos Aires en ese lugar. Recorre una llanura de escasa inclinación, formando meandros en todo su curso, y desemboca en el Río de la Plata en una playa de dura tosca.
El Antiguo Puente Transbordador fue construido en 1914 para unir ambas márgenes del Riachuelo. Fue clausurado en 1960. La primitiva plataforma colgaba de un armazón que podía transportar peatones, carros y tranvías. Tiene 8 m de ancho y 12 m de largo.

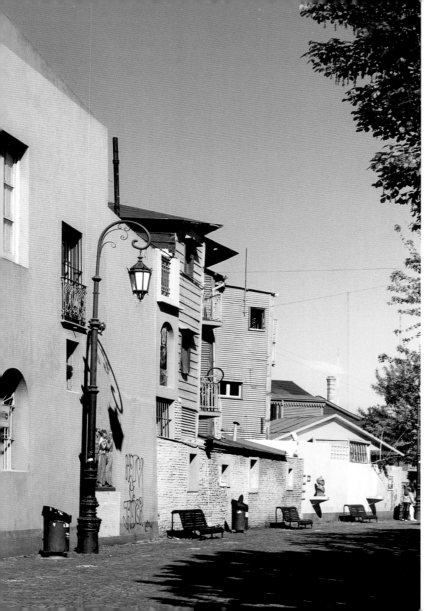

*Caminito fue en su origen un ramal del
ferrocarril, por eso no tiene veredas ni portales.
Desde Caminito se ven las ventanas, los balcones
y los fondos de las casas.
Se lo llamó Caminito en recuerdo y homenaje
a un célebre vecino del barrio, Juan de Dios
Filiberto, y a su tango más famoso.*

En el siglo XVIII, el barrio empezó a crecer, se construyeron barracas para estibar los productos que se comercializaban a través del puerto del Riachuelo: talleres navales, saladeros, depósitos de lana y carbón, curtiembres, madereras. La zona se llenó entonces de changadores y marineros.

A partir de 1890 comenzó la época de la masiva inmigración a la Argentina y los italianos, especialmente los llegados de Génova, se instalaron en la Boca que creció rápidamente. El barrio hervía de trabajo y de vida. Los xeneizes (habitantes de Génova) se dedicaron principalmente a trabajos marineros: fueron carpinteros, calafates, maestros de velas, talladores de mascarones de proa. Muchos traían ideas socialistas y no pocos eran anarquistas. Hombres simples, trabajadores, sensibles, que sumaron sus esfuerzos al progreso de la Argentina.

Fundación Proa.
La sede de esta funda-
ción es un edificio de
1880 de fachada neo-
clásica italiana.
Hoy la Fundación
se ha convertido en
uno de los pilares de
la actividad social y
cultural de la ciudad.

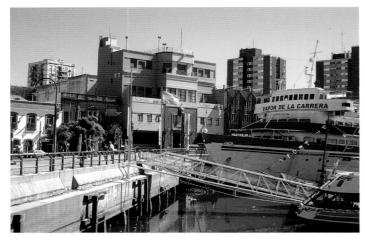

Museo y Casa–Taller
de Benito Quinquela
Martín.

La calle Magallanes
es la calle de las
galerías de arte y los
talleres de pintura.

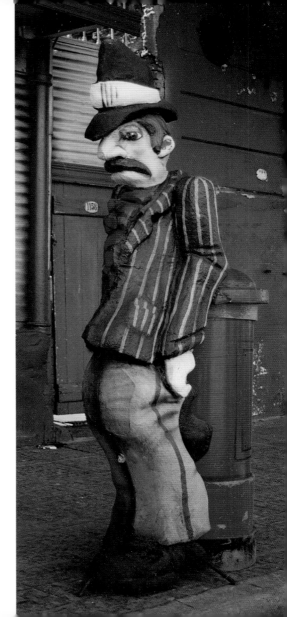

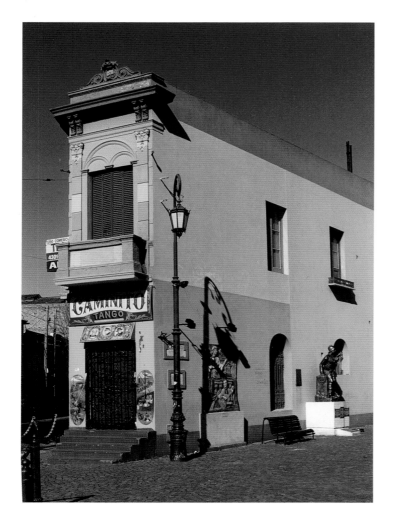

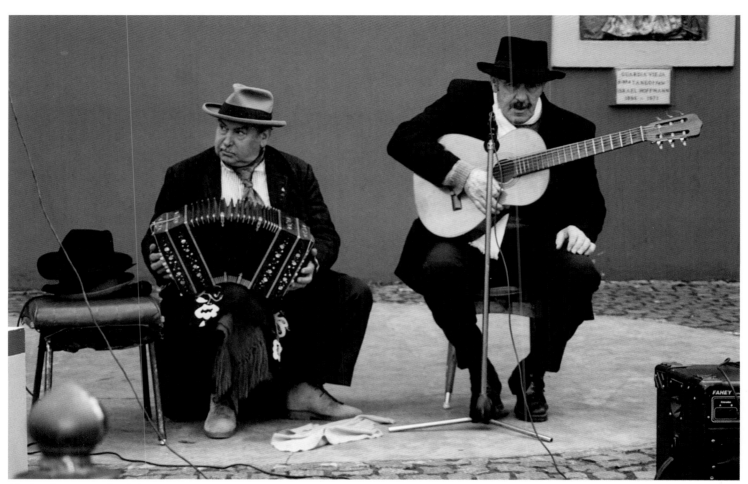

Músicos de tango en Caminito.

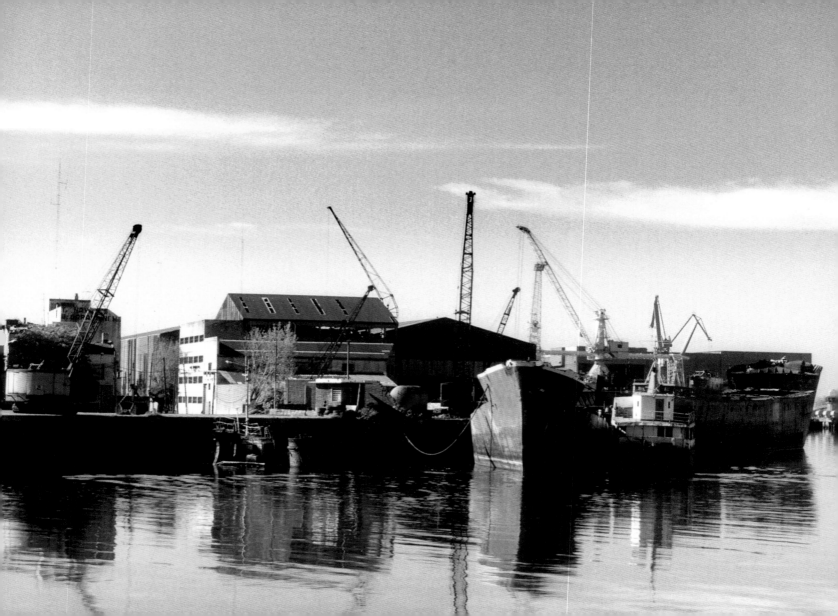

No todos los inmigrantes que llegaron a la Boca fueron italianos, también llegaron turcos, griegos, dálmatas y de otros pueblos del Mediterráneo.

Las primeras casas fueron construidas de madera y chapa acanalada, armadas en seco sobre pilotes de madera para contrarrestar los estragos de las crecientes, y se las pintaba de colores intensos y brillantes. Fueron un interesante ejemplo de arquitectura sin arquitectos, con soluciones espontáneas dictadas por la necesidad. Los colores estridentes de los sobrantes de los barnices marinos se convirtieron en una característica distintiva de la Boca. Además de las coloridas casas de chapa, en la Boca hay muchas casas de fines del siglo xix de fachadas italianizantes.

La Boca fue, desde el principio, lugar de inspiración de grandes pintores. El más famoso de todos fue precisamente Benito Quinquela Martín (1890–1977), que además fue su gran benefactor. Su éxito artístico siempre fue acompañado por innumerables donaciones. El Museo, su casa–taller y el Teatro de la Ribera fueron regalados al barrio por el agradecido pintor. En el museo se muestra un amplio panorama del arte argentino de la primera mitad del siglo xx. Hay también allí una sala interesante de mascarones de proa.

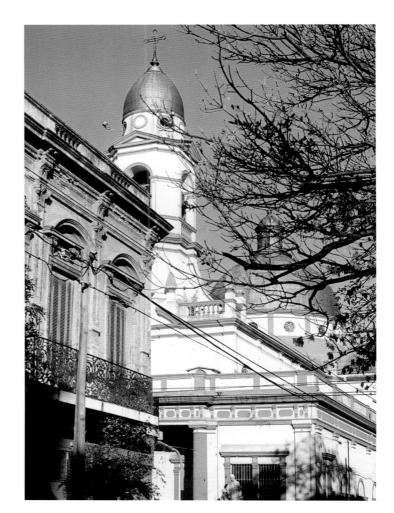

Alfredo Lazzari (1871–1949).
Este artista italiano fue profesor de grandes
pintores de La Boca, como Fortunato Lacámera
y Benito Quinquela Martín.

Benito Quinquela Martín (1890-1977).
Los temas de sus cuadros son los trabajadores
de La Boca, los barcos, la Vuelta de Rocha, las
fábricas, seres encorvados por la dura tarea, todo
pintado con temperamental policromía.

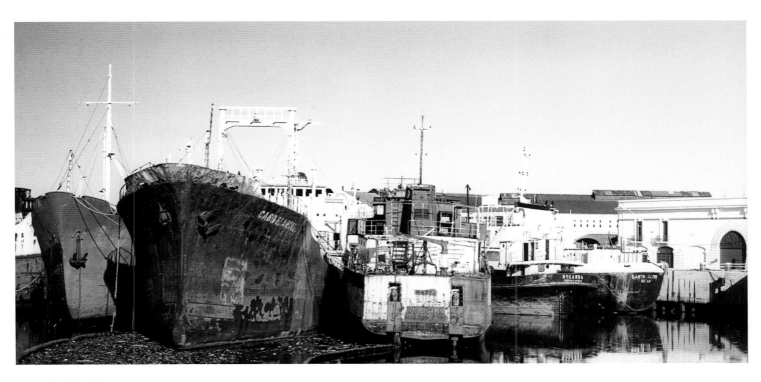

La Vuelta de Rocha.
En la Plazoleta de los Suspiros se reunían los inmigrantes genoveses a recordar su
patria lejana. De su rudimentario muelle partían los lanchones transportando
mercaderías hasta los navíos fondeados en la rada. Aquí se instaló el Almirante
Guillermo Brown (1777–1857) para pertrechar sus barcos durante la guerra de la
Independencia. Hoy la Vuelta de Rocha es el epicentro de la movida artística y
turística del barrio.

SAN TELMO

San Telmo y Montserrat son los barrios que antiguamente se llamaban Catedral al Sur. En San Telmo vivieron muchas familias patricias de Buenos Aires hasta 1871, año de una gran epidemia de fiebre amarilla que forzó a estas familias a emigrar hacia el Norte de la ciudad. Las grandes casas pronto fueron ocupadas y se convirtieron en conventillos. Allí vivieron muchos inmigrantes recién llegados: en cada cuarto y en condiciones miserables, vivía una familia entera. Hoy en día la mayor parte de esas casas desaparecieron pero todavía pueden verse algunas entre las construcciones modernistas del barrio.

Casa Mínima. En el pasaje San Lorenzo está la casa más angosta de Buenos Aires.

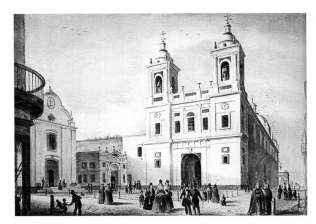

"Iglesia de San Francisco", C. Pellegrini, (1800–1875).

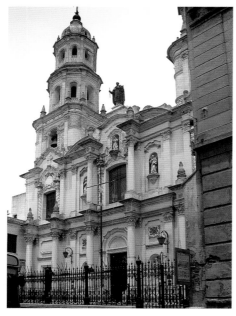

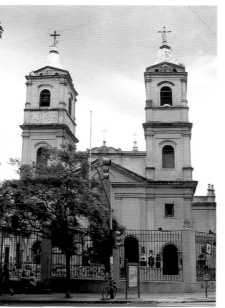
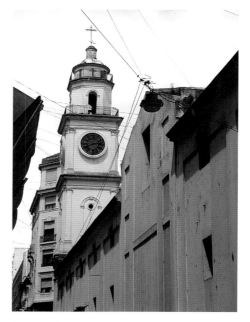

San Pedro Telmo.

Santo Domingo.

San Ignacio.

Cuatro de las iglesias más lindas de Buenos Aires están en San Telmo: San Pedro Telmo, Santo Domingo, San Ignacio y San Francisco con la capilla de San Roque.
San Ignacio es el edificio más antiguo de la ciudad, su construcción comenzó en 1670 y los jesuitas usaron ladrillos y argamasa para su construcción.

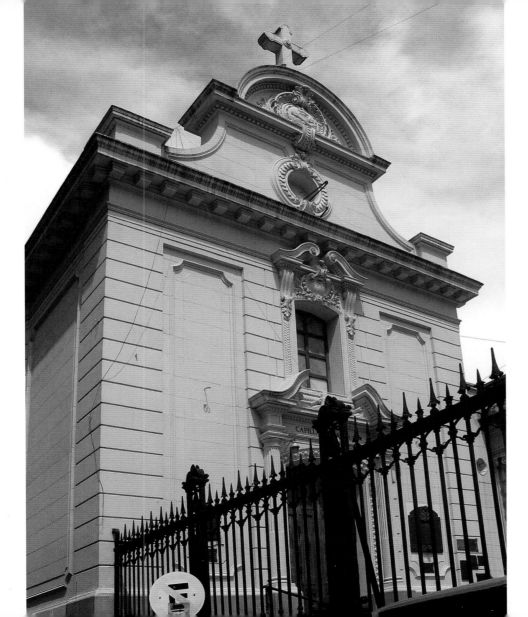

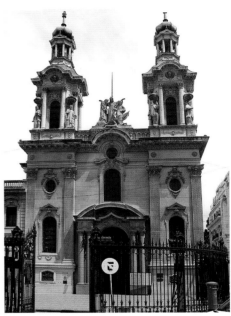

San Francisco.

Capilla de San Roque.

San Ignacio está en la Manzana de las Luces, así llamada porque aquí se formó gran parte de la *intelligentsia* porteña. Aquí también está el Colegio Nacional de Buenos Aires, el colegio más famoso de la ciudad.

En las torres de la iglesia de Santo Domingo pueden verse los impactos de metralla que sufriera durante las Invasiones Inglesas en los primeros años del siglo XIX.

San Pedro Telmo es el patrono de los navegantes, en la imagen el Santo tiene un pequeño barco en la mano.

La zona está cruzada por numerosos túneles que comunican al barrio debajo del suelo. Se cree que estos misteriosos túneles, que datan de la época colonial, fueron construidos por los jesuitas para comunicarse rápidamente en caso de invasión. Los ingleses después de sus frustradas invasiones contaban que no entendían cómo soldados que primero tenían de frente, en pocos momentos aparecían detrás.

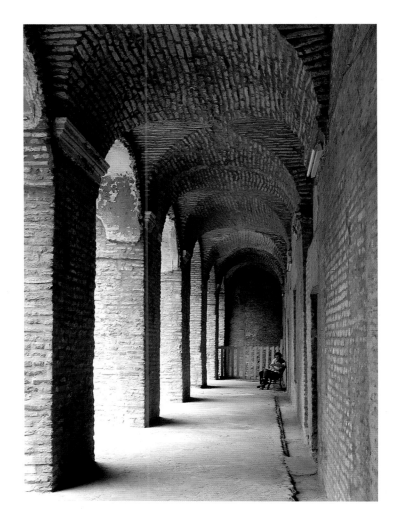

Manzana de las Luces.

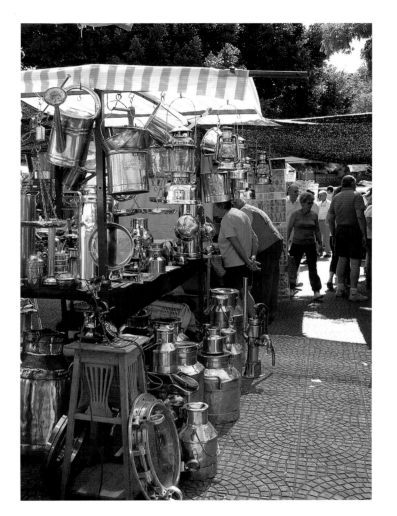

Hoy en día, la zona de San Telmo se ha llenado de negocios de antigüedades, galerías de arte, bares y tanguerías. Los domigos, la Plaza Dorrego se llena de vida. Allí se arma La Feria de Antigüedades: un mercado de pulgas criollo. Parejas de tango, mimos, estatuas vivientes y cantantes contribuyen con la fiesta.

Esta vieja casa, que alberga al "Viejo Almacén", se encuentra en una de las pocas esquinas sin ochava de Buenos Aires. Se dice que oculta el alma de la "Misteriosa Buenos Aires".

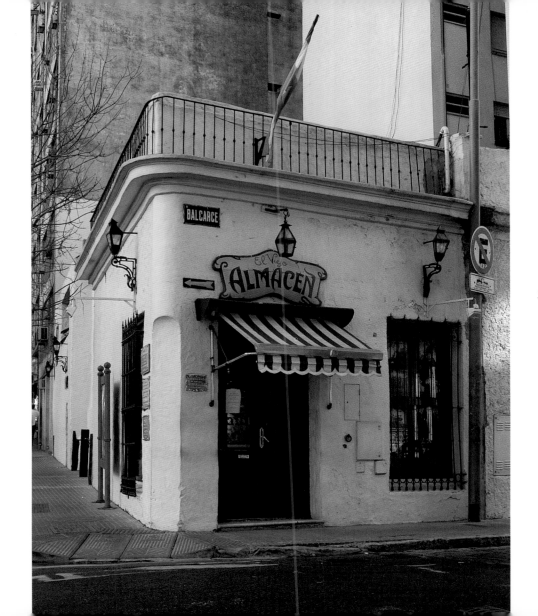

33

34

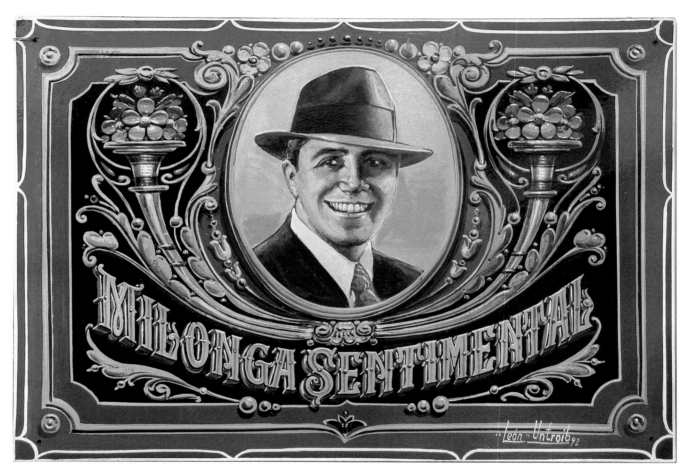

"Carlos Gardel" fileteado por León Untroib.

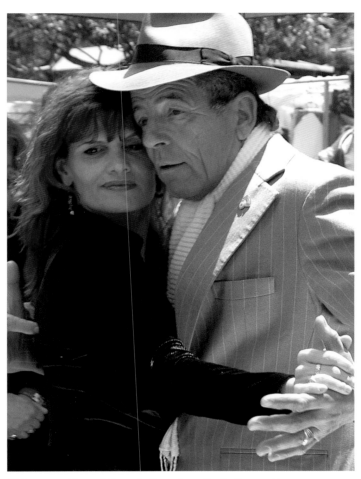

El tango, pasión porteña, se baila en las calles de Buenos Aires.

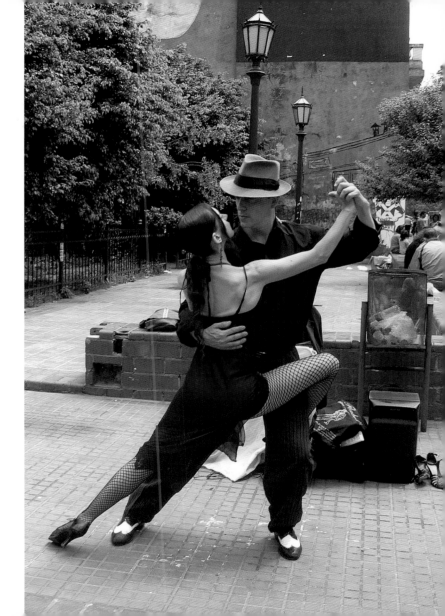

Calle Jean Jaures. El filete nació para adornar carros y camiones de Buenos Aires. Como todo producto sudamericano es la mezcla de aportes de artesanos de diferentes orígenes. Las letras de los letristas franceses, las molduras de los edificios de origen español e italiano y una gran cuota de originalidad por parte de los pintores son los componentes de un arte que celebra la prosperidad en el trabajo. (Fotografías: Nicolás Rubió).

Mercado Central de Abasto

El Mercado de Abasto, obra comenzada en 1929, tiene cinco naves abovedadas de las cuales la más alta tiene más de 20 metros de luz. Este mercado, hoy convertido en shopping, fue durante años el mercado mayorista de Buenos Aires.

La zona del Abasto, de neto corte orillero, es la zona del tango porque aquí vivió Carlos Gardel, el cantante de tangos más famoso.

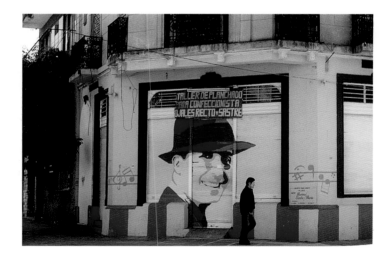

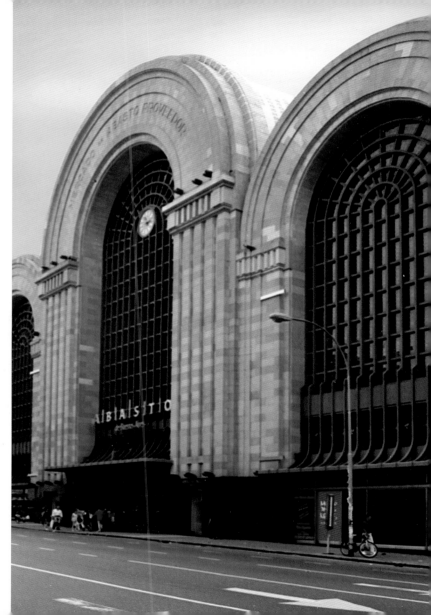

Parque Lezama

El Parque Lezama es el jardín plantado por un rico comerciante salteño llamado José G. Lezama. Lo que fue su residencia, una inmensa casa de estilo italiano de la segunda mitad del siglo XIX, alberga hoy al Museo Histórico Nacional. Allí se exponen objetos que cuentan la historia argentina hasta 1950: hay armas, monedas, cuadros, uniformes, muebles, documentos.

Fue en las barrancas del Parque Lezama que se fundó Buenos Aires y hasta allí llegaba el Río de la Plata en aquella época.

En el parque hay monumentos, edificios históricos, un anfiteatro donde se dan espectáculos al aire libre, un templete llamado de los Enamorados, fuentes y un gran mirador.

Hay un busto que representa al soldado alemán Ulrich Schmidl, el primer historiador del Río de la Plata; la Fuente de Neptuno y Náyades; un gran monumento al primer fundador de Buenos Aires, Don Pedro de Mendoza; un cruceiro gallego; una plazoleta con las estatuas de Palas Atenea y La Romana.

Frente a la plaza está la Iglesia Ortodoxa Rusa, llamada de la Santísima Trinidad, con sus cinco cúpulas con forma de cebolla, decoradas con mosaicos.

Plaza de Mayo

La Plaza de Mayo, la Plaza Mayor del Buenos Aires colonial, fue y es el escenario de todos los hechos más importantes de la historia argentina. Frente a la Casa Rosada está el edificio del Cabildo y la Municipalidad de la Ciudad Autónoma de Buenos Aires.

El edificio del Cabildo, la antigua sede del gobierno español, fue reformado muchas veces y poco queda del edificio original. El Cabildo actual es de 1940, construido según viejos planos y grabados pero reducido en tamaño para dejar espacio para la construcción de la Avenida de Mayo y la Diagonal Sur. En el Cabildo funciona el Museo de la Revolución de Mayo. Detrás del Cabildo asoma la torre del antiguo Concejo Deliberante.

El edificio de la Municipalidad, de estilo academicista francés, se comenzó a construir en 1789 y es la sede del organismo que administra la Ciudad de Buenos Aires.

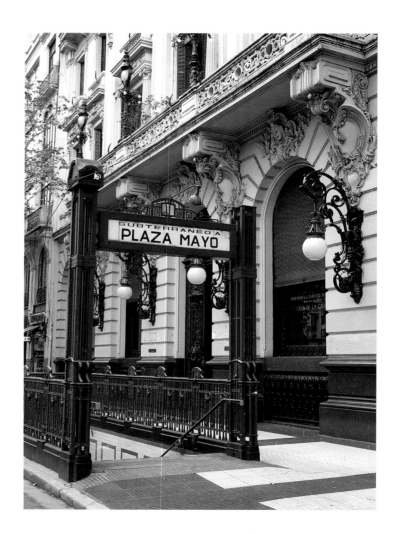

Avenida de Mayo.
La Avenida de Mayo es el primer boulevard de Buenos Aires y fue concebida al estilo de Hausmann en una época en que París era el referente de todo porteño. La Gran Aldea pasaba a ser una metrópolis cosmopolita en la segunda década del siglo xx.

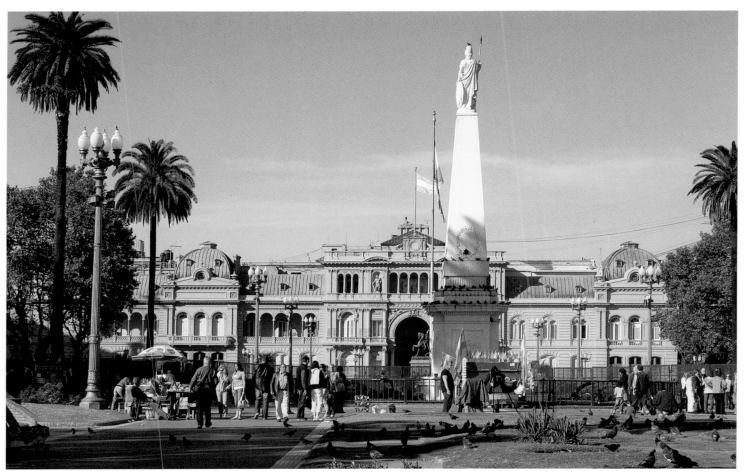

Plaza de Mayo. Casa Rosada y Pirámide de Mayo.

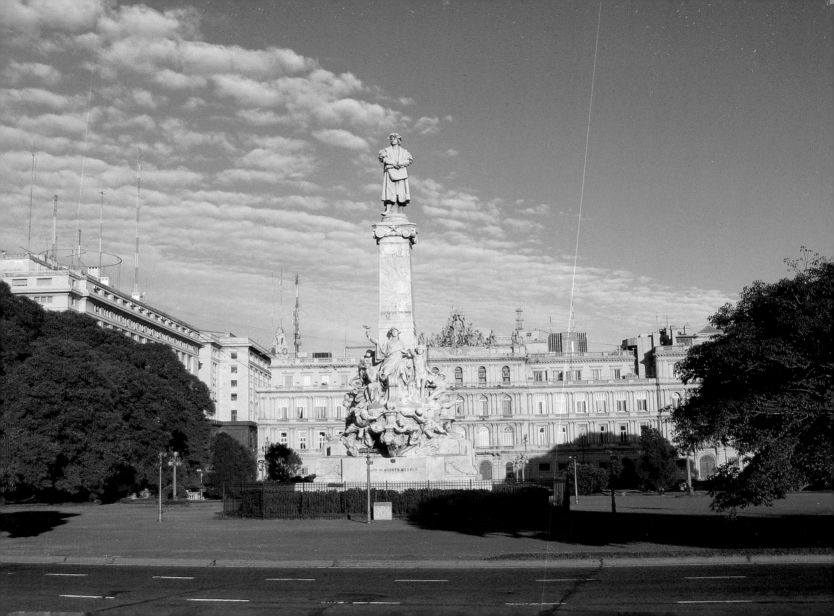

La Casa Rosada, sede del gobierno nacional, está ubicada entre dos plazas, la Plaza Colón y la Plaza de Mayo.

La Plaza Colón tiene la forma semicircular de la antigua aduana, llamada Aduana de Taylor. El monumento a Colón fue donado a Buenos Aires por la colectividad italiana residente en el país, en el primer centenario de la Independencia. El edifio a un costado de la plaza es el Edificio Libertador, sede del comando en jefe del Ejército.

Frente a la Casa Rosada hay un monumento al General Manuel Belgrano, creador de la Bandera Argentina.

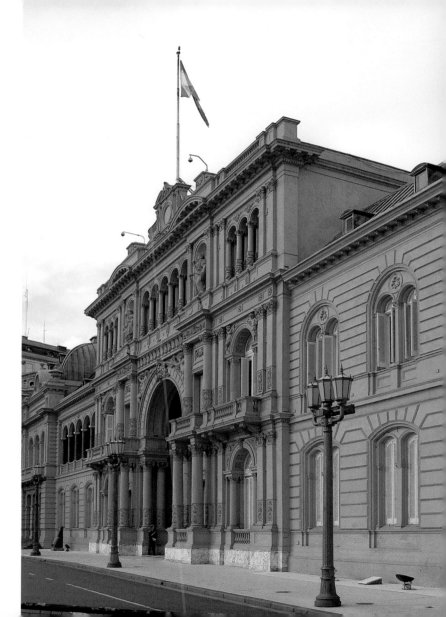

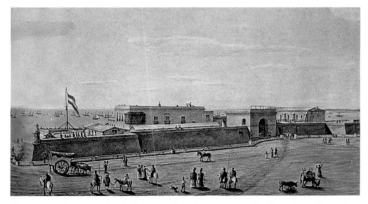

"Fuerte de Buenos Aires", C. Pellegrini, (1800–1875). La Casa Rosada está emplazada sobre el terreno donde estaba el Fuerte.

Plaza Colón. (pág. 42) *Casa Rosada.*

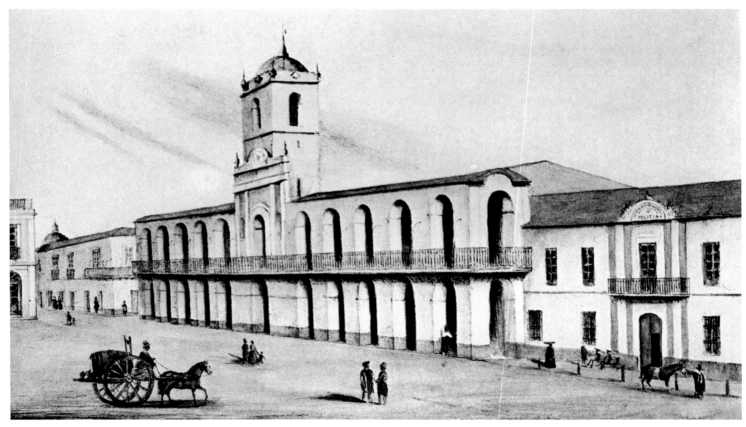

"Cabildo", Albérico Isola (1827–1850).
En esta litografía de 1844 se ve el Cabildo con sus arcos completos. Originariamente su pórtico de 11 tramos de arquería de medio punto sirvió para que los ve-
cinos se reunieran sin quedar expuestos a las inclemencias del tiempo. Desde su largo balcón, los cabildantes se presentaban frente al pueblo.

El Cabildo, el edificio público colonial más importante que tiene Buenos Aires, fue testigo de los sucesos de más transcendencia en la vida de nuestro país y está ubicado en el solar frente a la Plaza Mayor que Juan de Garay destinó para sede del Ayuntamiento al fundar la ciudad.

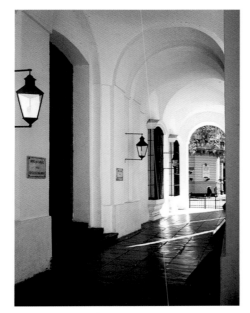

Galería del Cabildo.

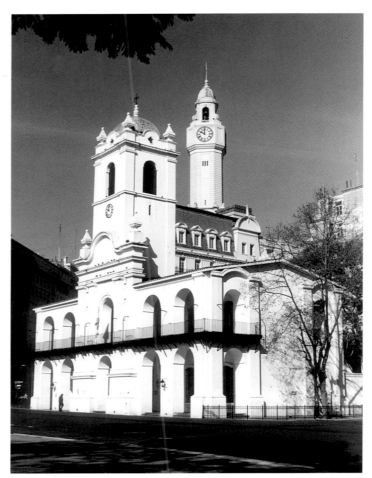

Cabildo.

45

46

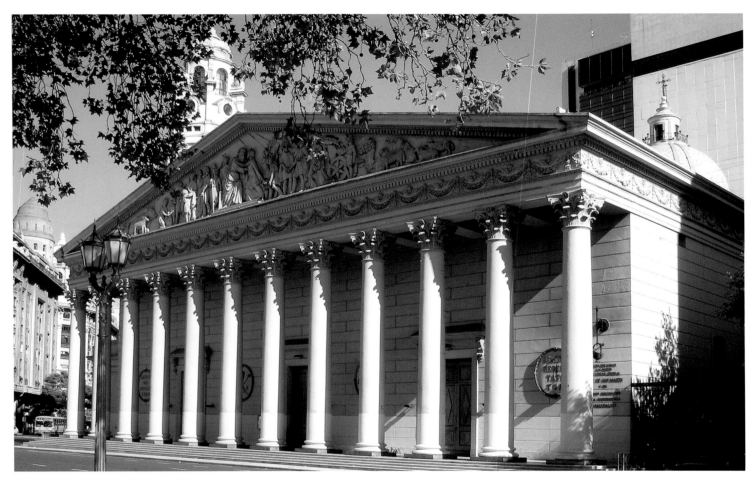

Catedral Metropolitana de Buenos Aires.

A un lado de la Plaza está la Catedral Metropolitana con su frontis de estilo neoclásico. En el tímpano, la escena representa el reencuentro de José con su padre que simboliza el reencuentro de todos los argentinos que hasta entonces habían estado peleando entre ellos.

De la Catedral al Norte está La City porteña, distrito de bancos y casas de cambio, con muchísimo movimiemto durante la semana, pero prácticamente desierto durante la noche y los fines de semana.

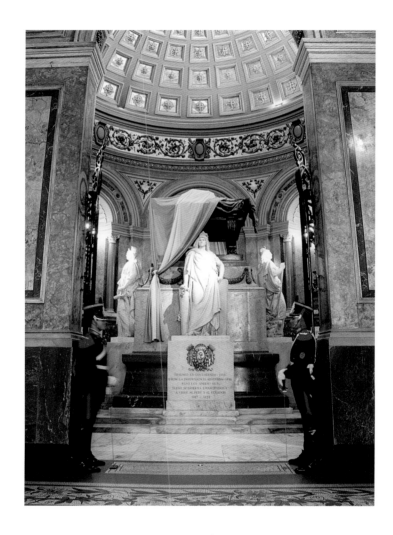

*Mausoleo del general José de San Martín.
En una capilla lateral a la derecha está el
mausoleo del general José de San Martín
custodiado por una guardia de Granaderos, que
en las horas impares marchan desde la Casa
Rosada para hacer el cambio de guardia.*

47

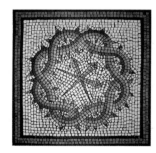

*Detalle del piso de la catedral
de Buenos Aires.*

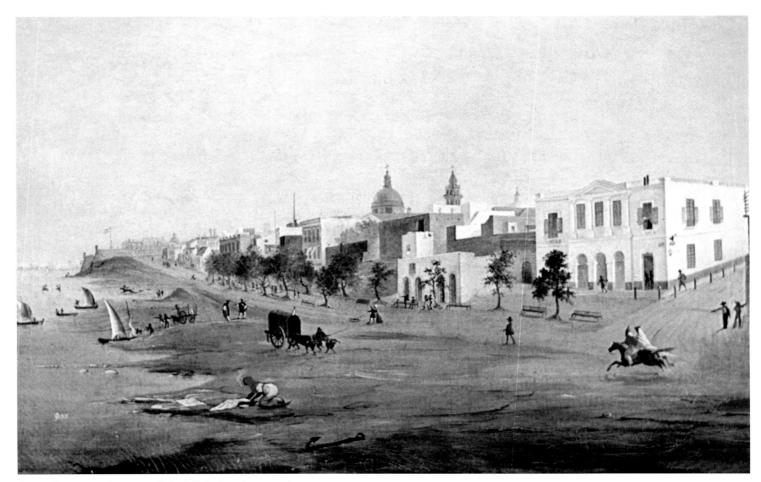

"Vista de Buenos Aires en 1845", Rudolf Carlsen (1812–1892).

Concejo Deliberante.
La torre de este edificio de 97 metros de altura
alberga un carillón de treinta campanas inau-
gurado en 1932. El frente está coronado por 26
estatuas realizadas por artistas argentinos.

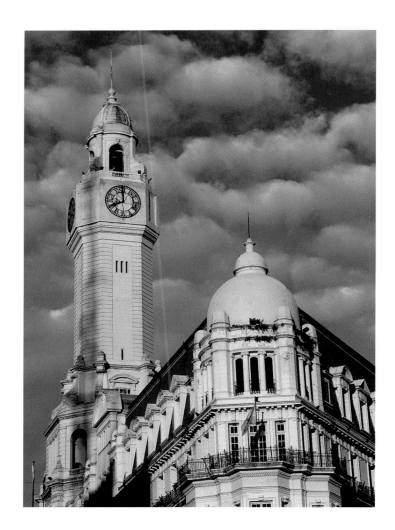

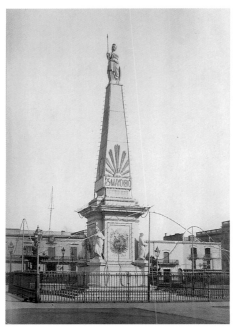

"Pirámide de Mayo", foto de 1880.

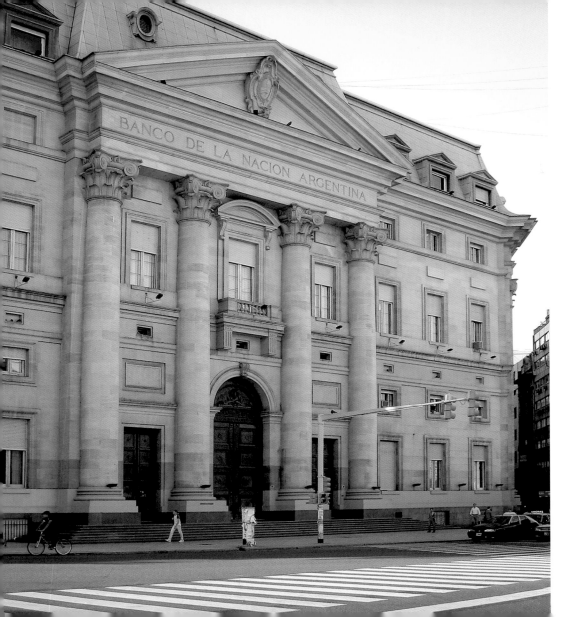

En la esquina de las calles Rivadavia y Reconquista está el Banco de la Nación Argentina, obra del arquitecto Alejandro Bustillo, inaugurado en 1952. En su interior hay una inmensa cúpula de 50 m de diámetro y 30 m de alto.

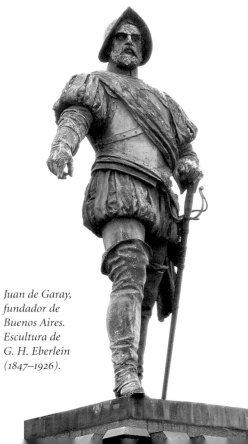

Juan de Garay, fundador de Buenos Aires. Escultura de G. H. Eberlein (1847–1926).

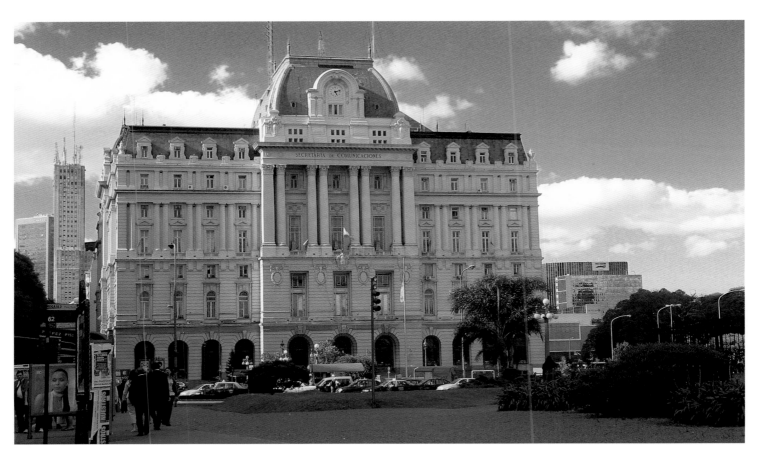

Correo Central.
Este edificio proyectado por el arquitecto
Roberto Maillart fue inaugurado en 1928.

Avenida de Mayo

La Avenida de Mayo, que une la Plaza de Mayo con la Plaza de los Dos Congresos, es el primer boulevard de Buenos Aires y fue concebida al estilo de las avenidas de París. En 1913 se construyó bajo la Avenida de Mayo el primer subterráneo de América Latina.

A lo largo de la Avenida de Mayo se encuentran algunos de los cafés más antiguos de Buenos Aires como por ejemplo el Tortoni, fundado en 1858.

Muchos de los edificios de la Avenida de Mayo tienen vistosas cúpulas y torres como la del edificio de la Avenida de Mayo y San José, el de La Inmobiliaria, el Pasaje Barolo.

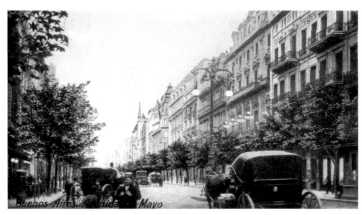

Antigua postal de la Avenida de Mayo.

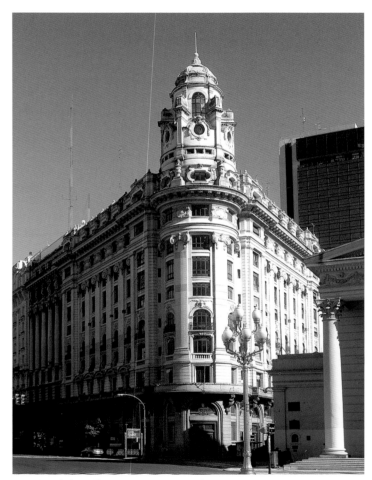

Esquina de las calles San Martín y Rivadavia.

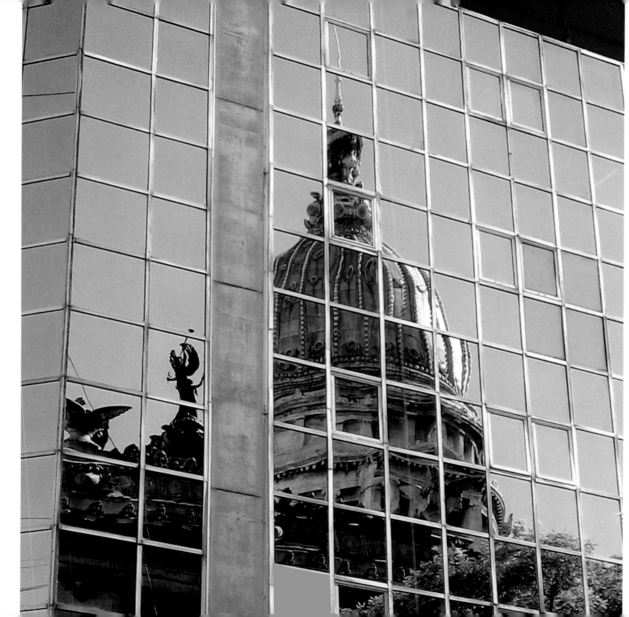

La cúpula del Congreso reflejada sobre un edi-ficio vecino.

53

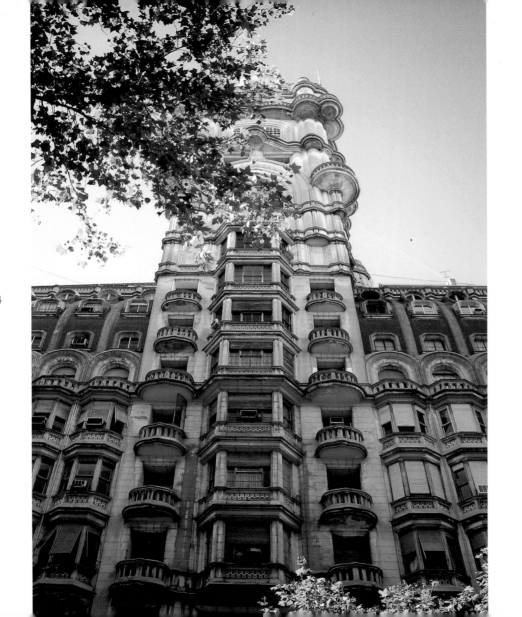

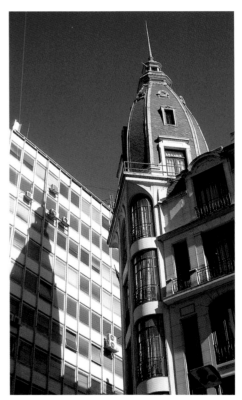

Confitería London City, Av. de Mayo 589.

Palacio Barolo, Av. de Mayo 1370.

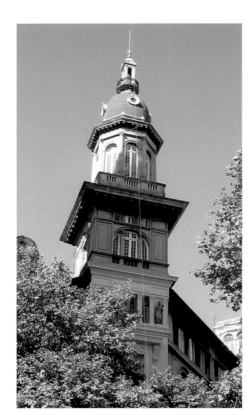

La Inmobiliaria, Av. de Mayo 1402.

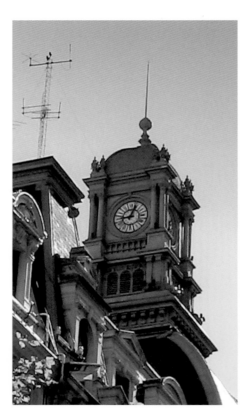

Intendencia, Av. de Mayo 501.

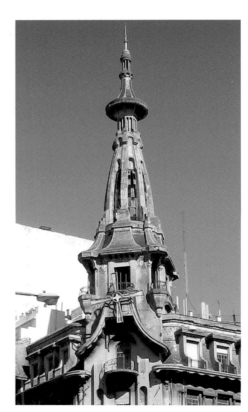

Confitería El Molino, Rivadavia 1801.

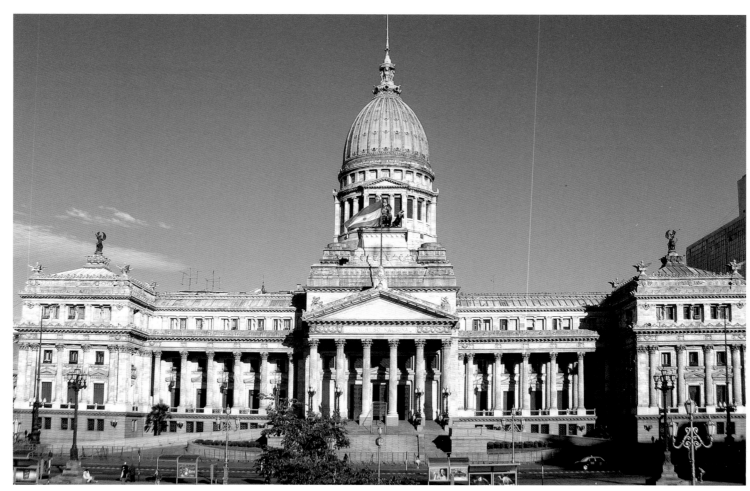

Palacio del Congreso.

El edificio del Congreso de estilo clasicista, fue diseñado por el arquitecto piamontés Victor Meano entre 1896 y 1906. Su cúpula mide 85 m y está rematada por una linterna de fantástico diseño. La cuadriga triunfal ubicada sobre del peristilo de acceso fue ejecutada por el escultor veneciano Víctor de Pol.

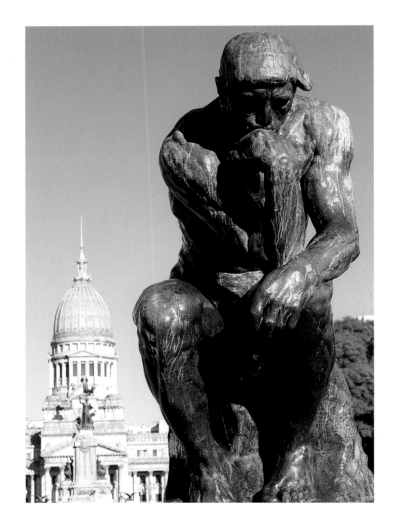

La estatua más famosa de la Plaza de los Dos Congresos es "El Pensador" de Auguste Rodin (1840–1907), que medita en la plaza desde 1907.

El Porteño

A los habitantes de Buenos Aires se los llama porteños debido a la influencia decisiva del puerto en la formación del país. Cultos, en cierta medida arrogantes, nostálgicos y sensibles en extremo.

Grandes conversadores y capaces de pasar horas hablando y discutiendo apasionadamente, taza de café mediante, de sus temas favoritos: los deportes, particularmente fútbol, la política y la actualidad.

Tienen por la amistad un sentimiento casi religioso y consideran a la expresión "hacer una gauchada", un favor, como una llave que abre hasta los corazones más duros.

Les gusta mirar y ser mirados y el hombre tiene siempre a flor de labios un piropo ingenioso y adecuado que dedica a la mujer que pasa a su lado.

Ellas cuidan hasta el último detalle de su arreglo personal, incluso hasta cuando van de compras.

Bares, pizzerías, restaurantes y algunas librerías del centro permanecen abiertos hasta altas horas de la noche, en tanto que las discotecas recién comienzan a llenarse a las dos de la mañana.

El "lunfardo" es una jerga que deforma el propio castellano con aportes de otros idiomas importados por los inmigrantes. Tuvo su origen en ambientes bajos aunque hoy su utilización se ha extendido a todos los niveles sociales.

Es frecuente la utilización de palabras al revés, invirtiendo el orden de las sílabas: feca por café, jermu por mujer, rioba por barrio.

Salir de compras es un programa habitual de los porteños, aunque no compren. Les gusta recorrer las calles comerciales, las ferias artesanales o los más modernos centros comerciales que se multiplican por toda la ciudad. Es un modo de ocupar su tiempo libre y aprovechar para hacer escalas en cafés o lugares de comida al paso.

Otras pasiones porteñas son el teatro y el cine.

La variedad de espectáculos y la oferta en los restaurantes es casi interminable.

Los techos de las Galerias Pacífico fueron pintados por famosos artistas sudamericanos.

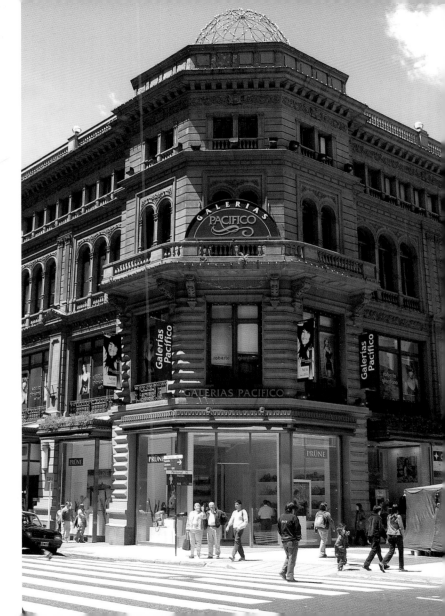

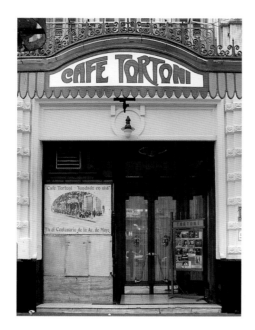

El Café Tortoni.
Reducto de periodistas y bohemios, es el lugar
de encuentro de todos los extranjeros famosos
que llegan a Buenos Aires: el Rey de España, José
Ortega y Gasset, Miguel de Unamuno, Rubén
Darío, Amado Nervo, Alfonsina Storni, Vittorio
Gassman, Hillary Clinton, Miguel de Molina,
Lilly Pons, Josephine Baker.

60

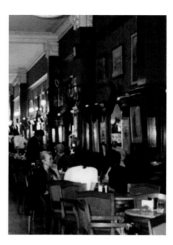

El café es un lugar de encuentros donde se cierran nego-cios, se discute de política y de economía, se reúnen amigos y novios para charlar de sus cosas, un espacio utilizado por estudiantes y por lectores en soledad. Es, como lo definiera el gran poeta de la ciudad, Enrique Santos Discépolo, en su tango *Cafetín de Buenos Aires* "... la escuela de todas las co-sas ... filosofía, dados, timba y la poesía cruel de no pensar más en mí...".

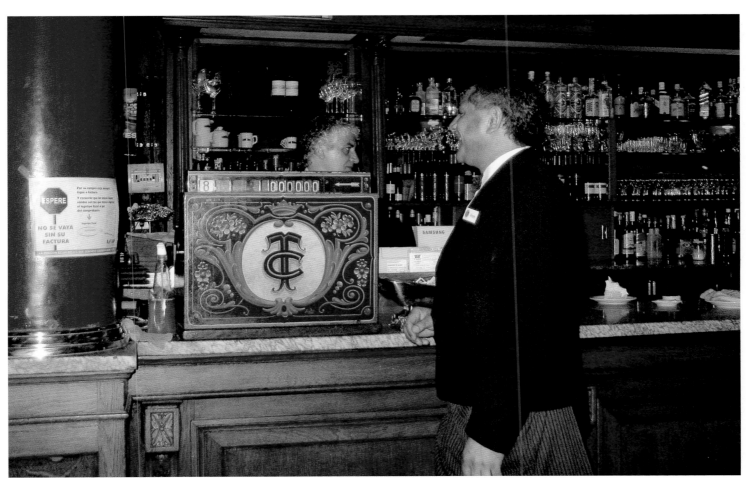

El Café Tortoni.

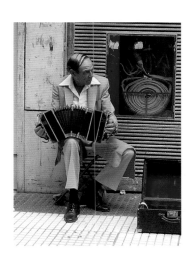

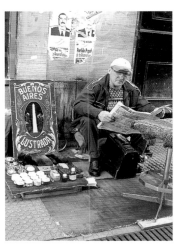

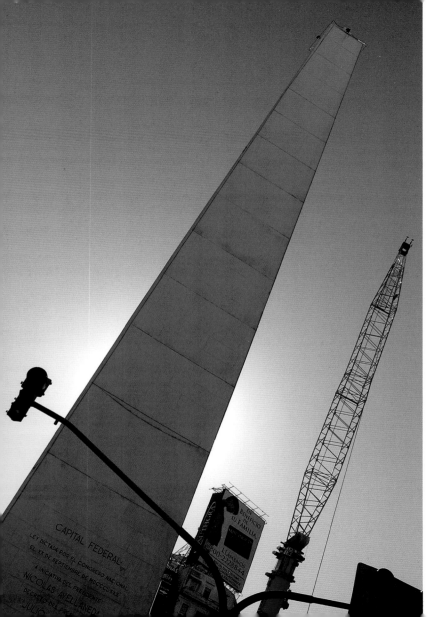

Centro

El centro tradicional de Buenos Aires puede encerrarse en el cuadrado formado por las avenidas de Mayo, Callao, Santa Fe y Alem. Es, junto con sus áreas vecinas de Catalinas, Puerto Madero y Once, el ámbito donde se desarrollan las principales actividades políticas, administrativas, culturales, económicas y comerciales de la ciudad y del país.

En 1706 se construye la iglesia de San Nicolás de Bari en el solar donde hoy se levanta el obelisco. Poco después se llama con ese nombre al camino que conducía a la iglesia y después a todo el barrio. Fue en su torre donde flameó por primera vez en Buenos Aires la bandera nacional.

Cerca de allí se instala en 1810 la Fábrica de Fusiles y el Parque de Artillería, en el lugar donde después se levantaría el Palacio de los Tribunales y en 1822 la Plaza del Parque que en 1878 empieza a llamarse Plaza Lavalle. Desde ese lugar parte el 27 de agosto de 1857 el viaje inaugural de la locomotora "La Porteña" hasta el vecino barrio de Floresta. Durante la primera década del 1900 este espacio comienza a adquirir la fisonomía actual con las construcciones del Palacio de los Tribunales y el Teatro Colón.

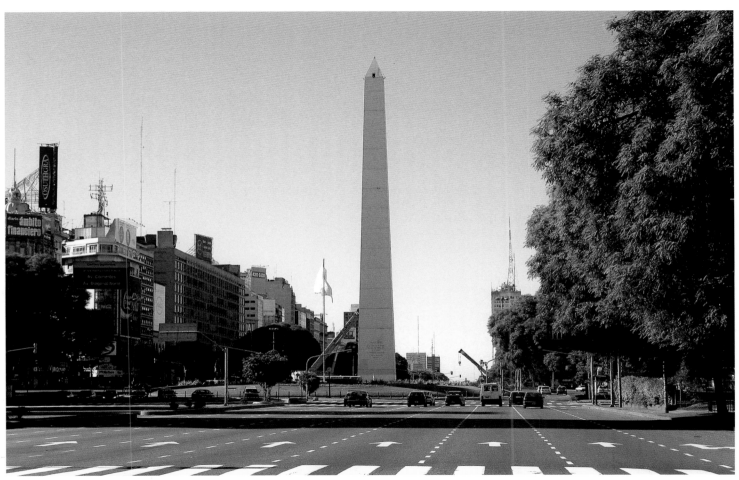

Avenida 9 de Julio.

La Avenida 9 de Julio mide 140 metros de ancho y se dice que es la más ancha del mundo. En el cruce con la Avenida Corrientes está el Obelisco, símbolo de Buenos Aires desde 1936 y edificado para conmemorar el IV Centenario de la primera fundación de Buenos Aires. Su arquitecto fue Alberto Prebisch y la contrucción de 67,5 metros de altura fue levantada en 60 días.

En la Avenida 9 de Julio, en septiembre, florecen los lapachos rosados; en noviembre, los jacarandáes; y en febrero, los palos borrachos, rosados y blancos.

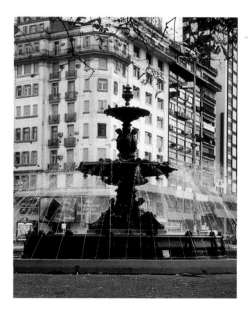

Fuente viajera. Esta fuente fue trasladada varias veces y de ahí su nombre.

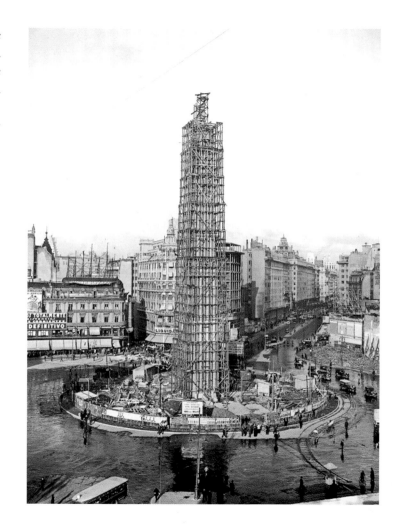

Obelisco en construcción, abril de 1936.

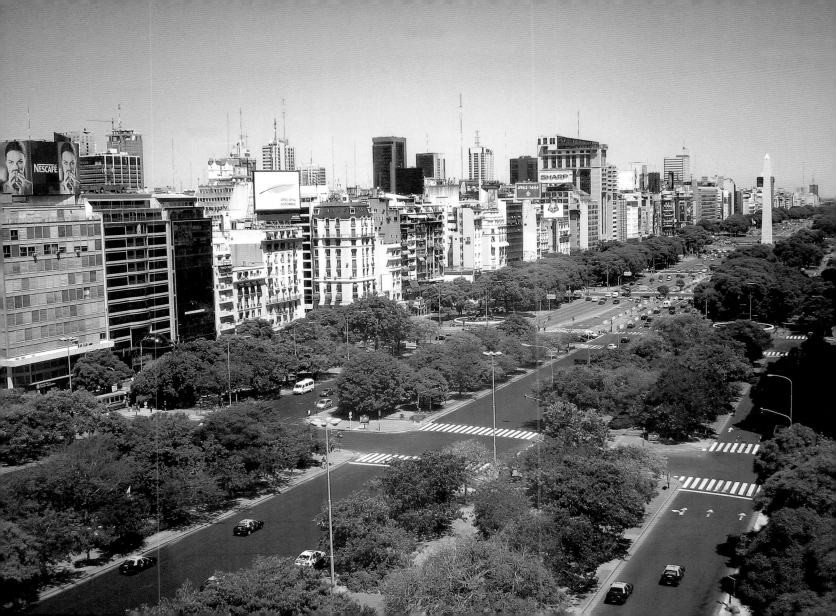

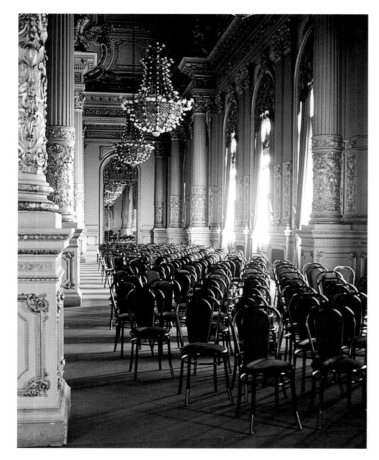

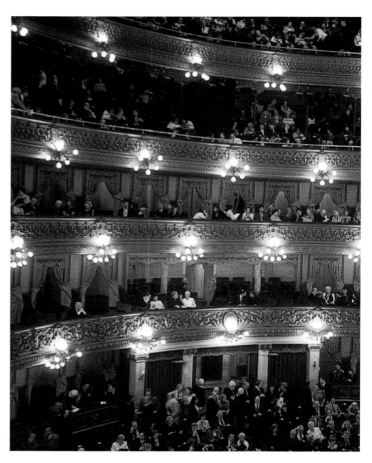

El Teatro Colón, inaugurado en 1908, es uno de los grandes teatros líricos del mundo; por su escenario han pasado los mejores músicos.
Tiene una capacidad de 2487 butacas para espectadores sentados y su sala inmensa mide 75 metros de largo.

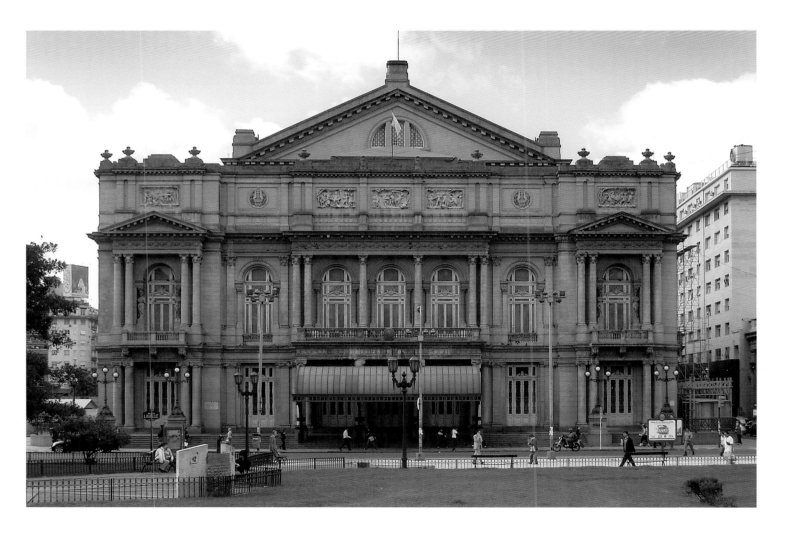

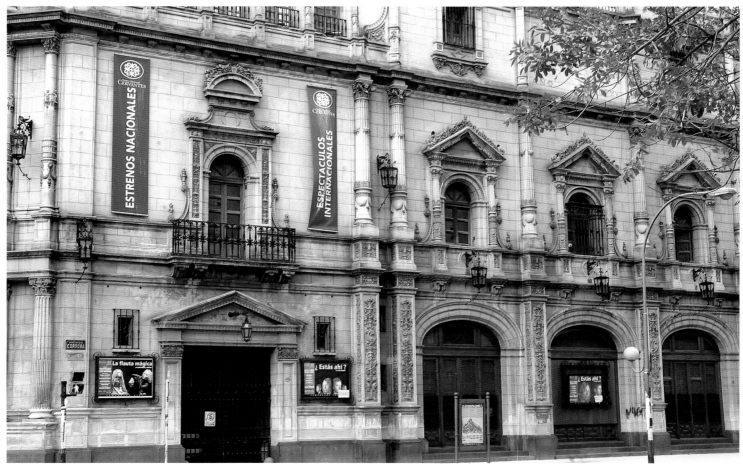

La fachada del Teatro Cervantes evoca el estilo plateresco de la Universidad de Alcalá de Henares. Es obra de los arquitectos Fernando Aranda y Bartolomé Repetto.

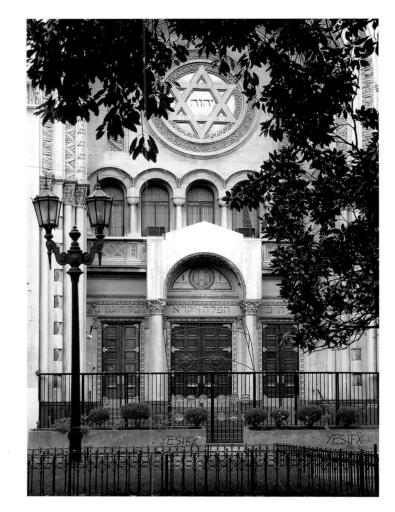

La Gran Sinagoga de la calle Libertad es la más importante de la ciudad. En su interior alberga un museo religioso. Fue diseñada por los arquitectos Alejandro Enquin y Eugenio Gantner.

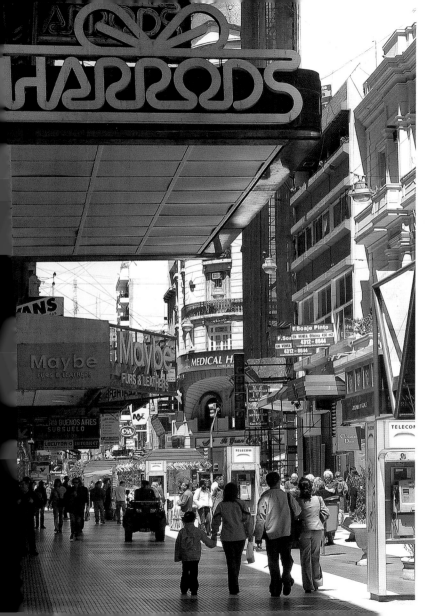

La calle Florida, llamada antes Calle de la Florida, era el camino obligado a la Plaza de Toros que se levantaba en Retiro. Fue la primera en llevar empedrado.

Desde los comienzos del siglo XIX se convirtió en una calle comercial. Aquí tuvo su sede, desde 1897, el Jockey Club, incendiado en 1955 durante una revuelta popular. Hoy sobreviven el Centro Naval, ejemplo del academicismo francés; la Galería Güemes; la librería El Ateneo; las Galerías Pacífico; y la tienda Harrods.

Primera sede del Jockey Club en la calle Florida.

Alrededor del viejo edificio de la Bolsa de Comercio, que data de 1916 y es obra del arquitecto Alejandro Cristophersen, se desarrolla la "City porteña", donde se concentran las sedes de las principales entidades financieras.

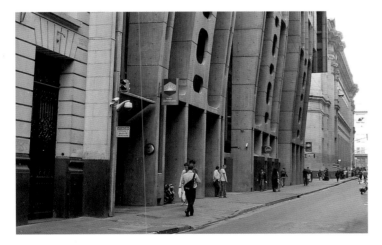

El Banco Central de 1876, obra de los arquitectos Hunt y Schroeder; el Banco de la Nación Argentina y el ex Banco Tornquist, obras del arquitecto Bustillo de 1937; el Banco de Boston (derecha), construido por los arquitectos Chambers y Thomas en 1924, el ex Banco de Londres (arriba), obra de los arquitectos Testa, Sánchez Elía, Peralta Ramos y Agostini; son, entre otros, los puntos de referencia obligados para quienes circulan diariamente por la zona.

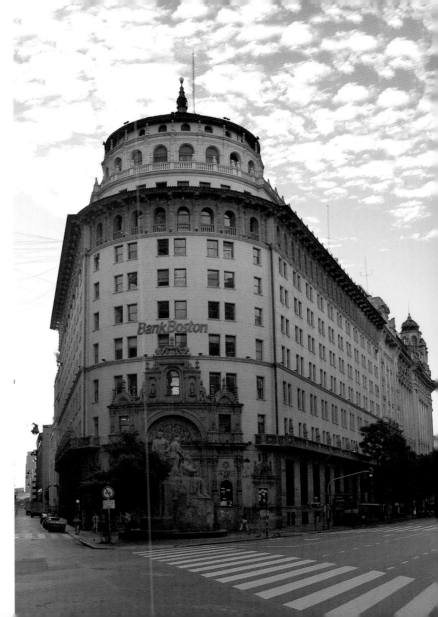

74

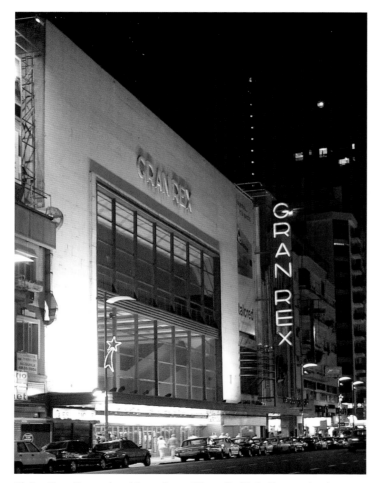

El cine Gran Rex es obra del arquitecto Alberto Prebisch. Fue terminado en 1937.

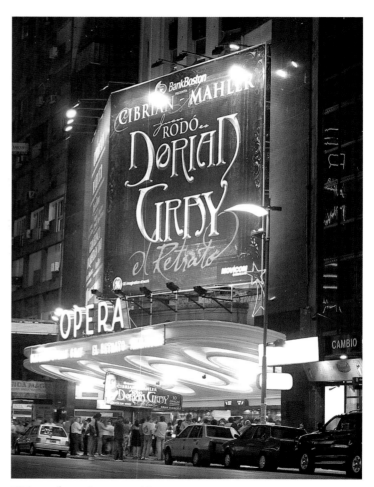

El Teatro Ópera fue construido en 1935.

La llamada 'calle' Corrientes, 'la que nunca duerme', es desde 1931 una avenida tradicional porteña que evoca el tango. Es uno de los principales centros comerciales y de espectáculos de la ciudad, con sus teatros, cines, restaurantes y librerías.

Corrientes nace en Chacarita y después de 70 cuadras termina en el 'bajo', como se llamó la costa del río en la época colonial, entre los clásicos edificios del Correo Central y del Luna Park.

Esta larga avenida es una vidriera de la ciudad, con personajes de todo tipo. La esquina con Florida es, al mediodía, el lugar más transitado de Buenos Aires.

75

Luna Park.
Fue construido para mostrar eventos deportivos,
especialmente de box. Dada su gran capacidad
–puede albergar hasta 15000 espectadores– se
lo utiliza también para espectáculos artísticos y
políticos.

Catalinas

El Hotel Sheraton, edificado frente a la estación Retiro en 1972, fue construido por los arquitectos Sánchez Elía, Peralta Ramos y Agostini. Atrás del Hotel Sheraton están los edificios que forman el barrio de las Catalinas, así llamado por estar cerca del convento de Santa Catalina.

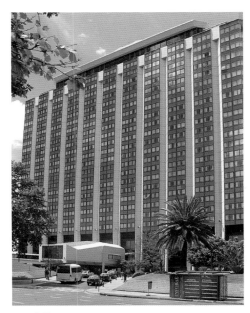

Hotel Sheraton.

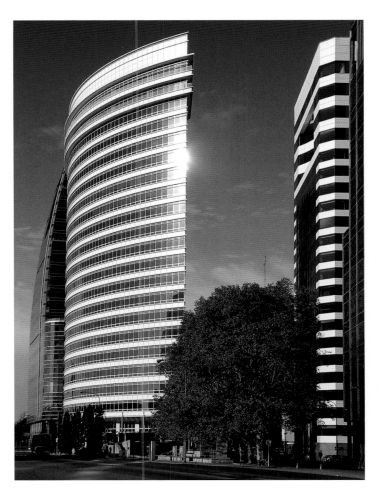

Edificio República, obra del arquitecto César Pelli.

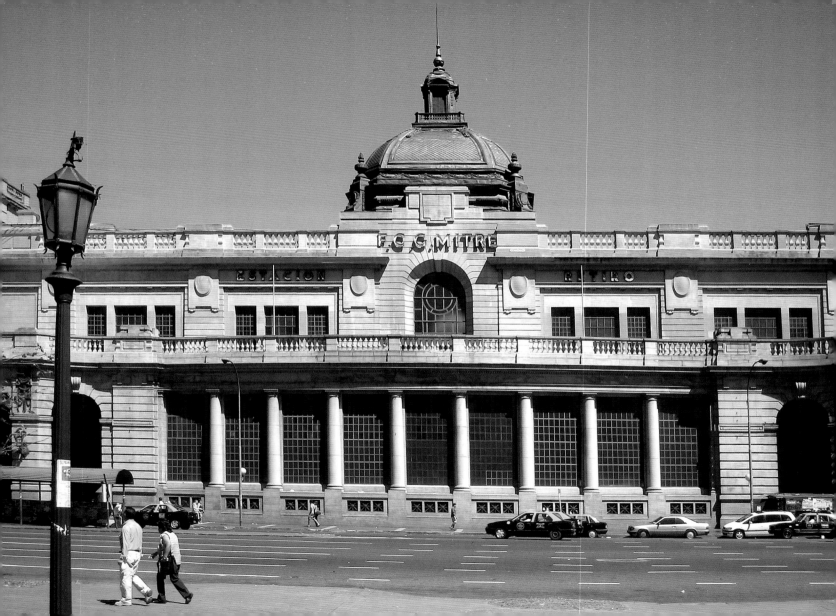

Retiro

Retiro es el barrio que rodea a la Plaza San Martín. Le debe su nombre a la existencia de una ermita del siglo XVII.

El nombre fue heredado por una casa de campo construida en 1691 por el gobernador Agustín de Robles, que dominaba grandes parcelas de tierra. La casa fue usada durante el siglo XVIII por compañías francesas e inglesas para el comercio de esclavos.

La Estación Retiro, con su gran entrada para carruajes y automóviles, fue diseñada por los arquitectos ingleses Eustace Conder, Roger Conder, Frances Farmer y Sydney Follet en 1915. Las piezas de hierro utilizadas en su construcción fueron traídas desde Inglaterra.

Frente a la Estación Retiro está la Torre de los Ingleses, diseñada por Ambrose Poynter. Fue ofrecida por los residentes británicos para conmemorar en 1910 el centenario de la Revolución de Mayo. La altura de la torre es de más de 60 metros y los relojes, que le dan la hora a los porteños desde 1916, poseen cuadrantes de 4 metros de diámetro y están realizados en opalina inglesa.

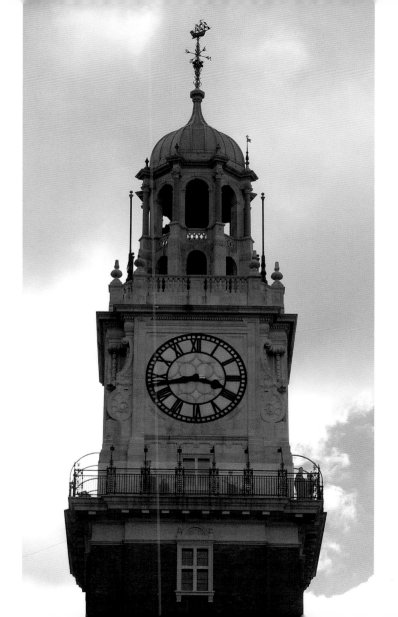

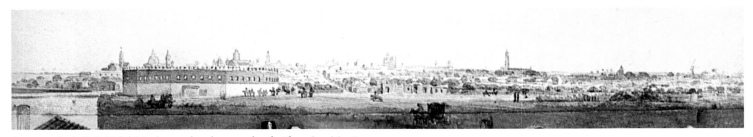

La acuarela de E. E. Vidal (1819) reproduce lo que es hoy la Plaza San Martín.

En el lugar que hoy ocupa la Plaza San Martín se inauguró el 14 de octubre de 1801 una Plaza de Toros. Era una construcción octogonal de estilo morisco y con una capacidad para diez mil espectadores. Desde sus ventanas ojivales dispararon cañones el 5 de julio de 1807 para contener al ejército invasor inglés, por lo cual pasó a llamarse Campo de la Gloria. El general San Martín entrenó aquí al regimiento de Granaderos y el lugar se llamó entonces Campo de Marte.

Se convierte en parque a fines del siglo XIX con un diseño de Charles Thays, quien trajo los árboles argentinos más lindos a la Ciudad de Buenos Aires: tipa, jacarandá, palo borracho, magnolia y gomero o ficus gigante.

Las familias tradicionales, que se trasladaron de los barrios del Sur huyendo de los estragos de la epidemia de fiebre amarilla de 1871, construyeron sus residencias alrededor de la plaza, reflejando el gusto de los habitantes de entonces por la *École de Beaux Arts*. Éstas son ahora sedes de organismos oficiales: el Círculo Militar fue hasta 1935 la residencia de la familia Paz, fundadora del diario *La Prensa*; el Palacio San Martín construido en 1909 y antes residencia de la familia Anchorena, es propiedad de la cancillería argentina; el edificio de Parques Nacionales perteneció a la familia Haedo.

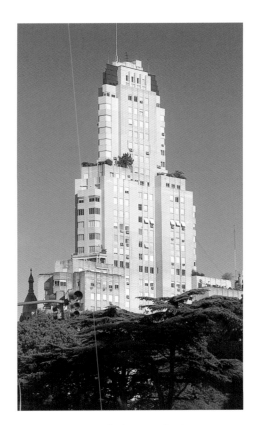

El edificio Kavanagh, de 120 m de altura
construido en 1936, fue durante años el edificio
de hormigón más alto del mundo.
Este edificio es un "Hito histórico internacional
de la ingeniería", título otorgado por la American
Society of Civil Engieneering en 1994.

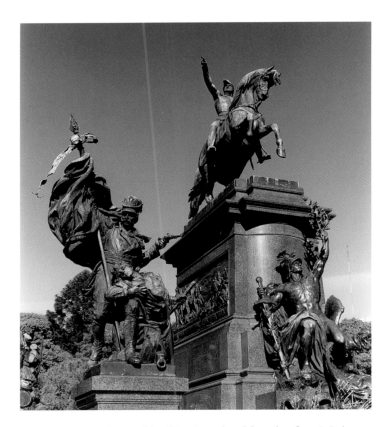

Este monumento al general San Martín es obra del escultor francés Luis
Joseph Daumas siguiendo el modelo de la estatua de Luis XIV en París. Se
inauguró en 1862 y fue la primera estatua ecuestre de Buenos Aires.
Los relieves de la base, de Gustav Eberlein, refieren a la gesta libertadora y
el cruce de los Andes en 1814.

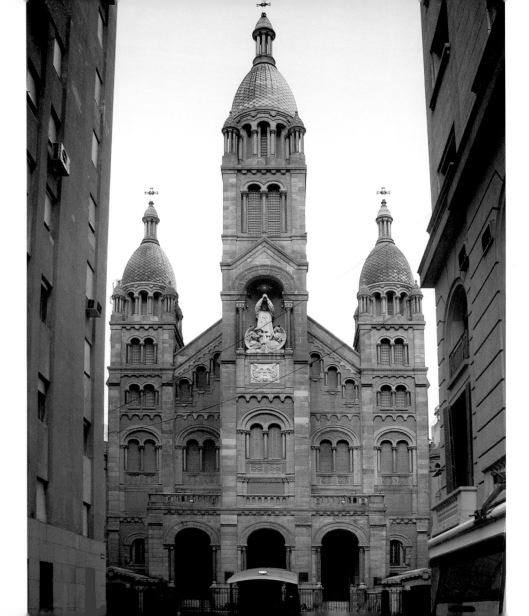

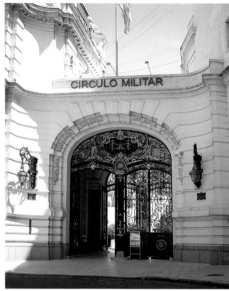

Entrada del Palacio Paz, hoy sede del Círculo Militar.

La Basílica del Santísimo Sacramento, fue donada por Mercedes Castellanos de Anchorena a principios del siglo xx.

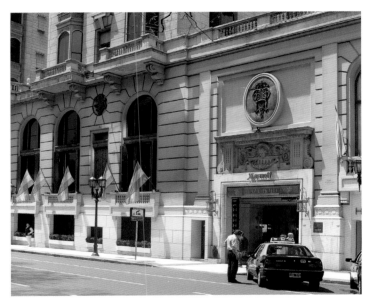

El Plaza Hotel, hoy Marriott, construido en 1909, es uno de los más tradicionales de la ciudad.
Entre sus huéspedes más famosos están: el Maharajá de Kapurtala, Farah Diba, Charles De Gaulle, Charles Chaplin, Luciano Pavarotti, Errol Flynn, Gina Lollobrigida, los Príncipes Imperiales del Japón, María Félix, Arturo Toscanini, Indira Gandhi, Teodoro Roosevelt, Balduino de Bélgica, Felipe de Edimburgo, el Príncipe Al Faisal, y muchos más.

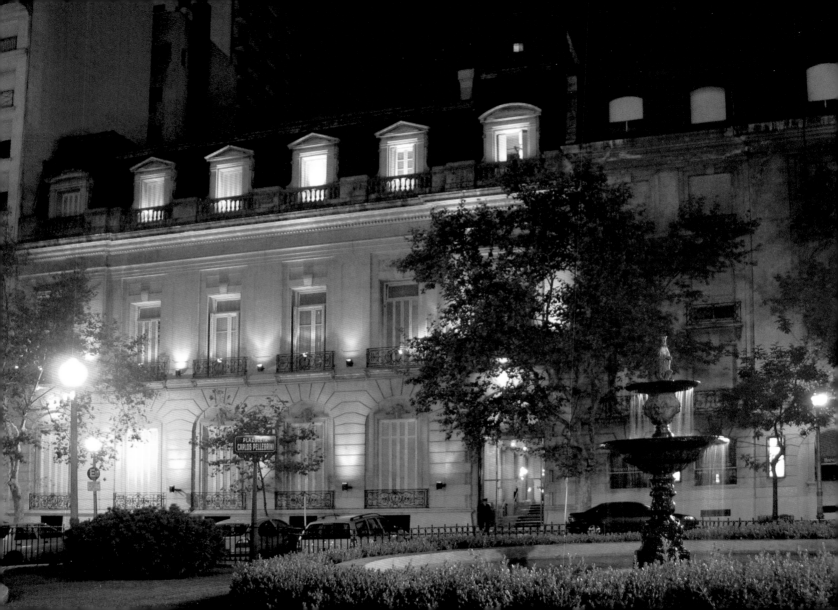

El barrio residencial que rodea la plaza hacia el norte es también fiel reflejo de los gustos afrancesados de la época, como el Edificio Estrougamou (1926) y la calle Arroyo con los edificios construidos por la familia Bencich, algunos reciclados hoy como hotel cinco estrellas. También siguieron modelos hispanos como la lindísima casa estilo colonial construida por su original propietario, el arquitecto Martín Noel, durante la década del 30, donde funciona el Museo de Arte Hispanoamericano Isaac Fernández Blanco.

Sede del Jockey Club sobre la Plaza Carlos Pellegrini.
En la entrada está la célebre escultura de la Diana Cazadora
de A. Falguière.

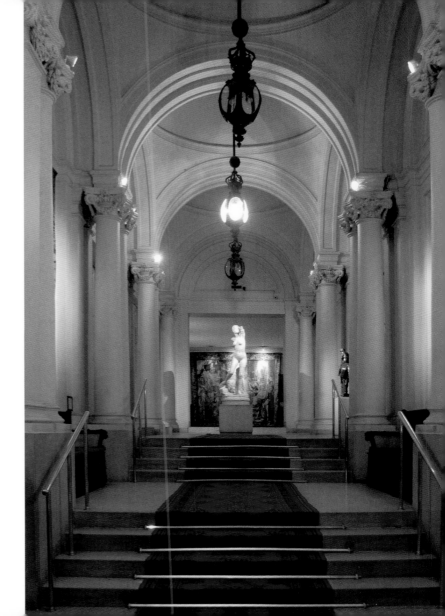

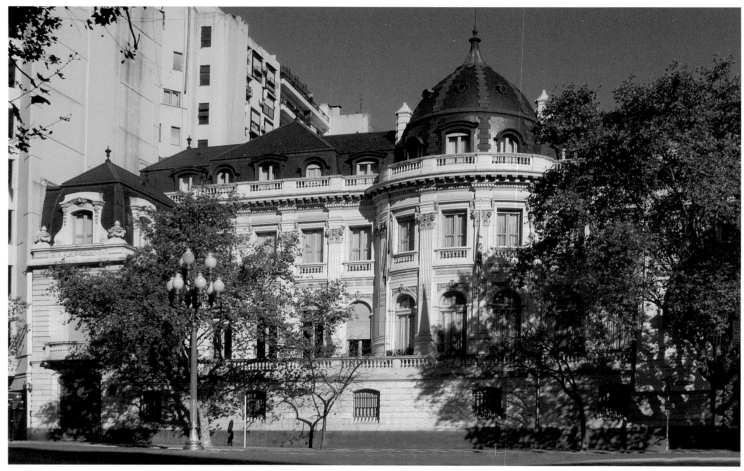

El llamado Palacio Pereda es hoy la sede de la Embajada del Brasil. En su interior se conservan los murales de José María Sert.

El Palacio Ortíz Basualdo, sede de la Embajada de Francia, fue diseñado por el arquitecto Pablo Pater en 1913. (pág. 85)

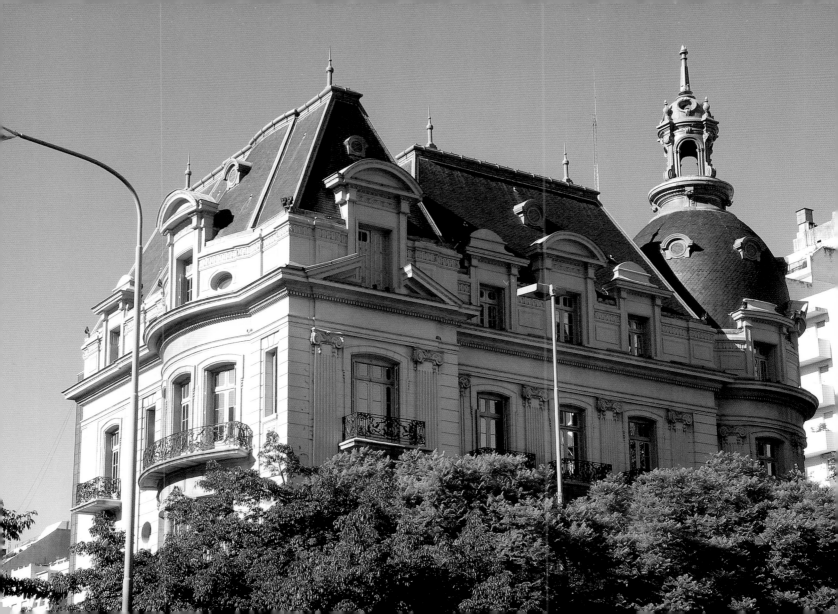

Recoleta

En el solar que recibiera Rodrigo Ortíz de Zárate en la distribución de tierras efectuada en 1580 por Juan de Garay, segundo fundador de Buenos Aires, se levantó en 1716 el Convento de los Padres Recoletos Franciscanos.

En 1732 se inauguró la Iglesia de Nuestra Señora del Pilar. Bajo las naves de la iglesia original y en el camposanto contiguo fueron recibiendo descanso personajes ilustres de la época. Un decreto del gobierno de la Provincia de Buenos Aires disolvió la comunidad religiosa y transformó el camposanto en cementerio secular, el Cementerio General del Norte, el 17 de noviembre de 1822, instalando en el convento un asilo de menesterosos. El trazado fue encargado a los arquitectos franceses Próspero Catelin y Pierre Benoit. Posteriormente, en 1881, se le encargó una remodelación al arquitecto Juan Antonio Buschiazzo.

San Martín de Tours,
Santo Patrono de Buenos Aires.

Basílica Nuestra Señora del Pilar.
Construida gracias a la generosidad del zaragozano Juan Narbona, es uno de los mejores ejemplos de arquitectura colonial en la Argentina. Guarda en su interior imágenes y reliquias de gran valor artístico y religioso. El altar mayor de estilo barroco altoperuano, está recubierto de placas de plata. La cúpula de la torre fue posteriormente revestida de azulejos Pas de Calais. (pág. 89)

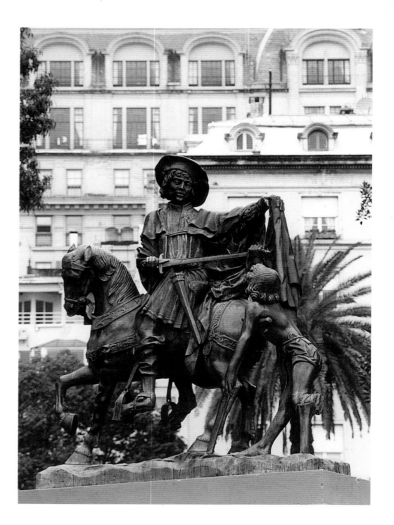

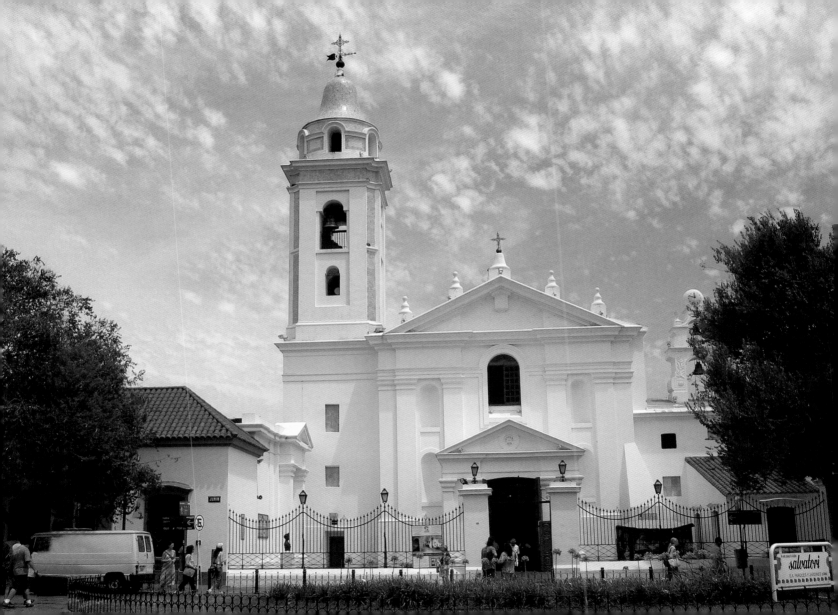

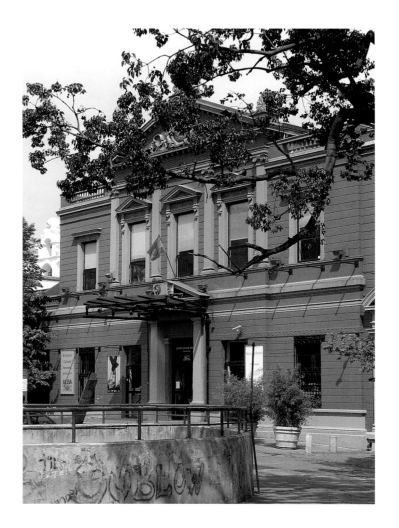

El desarrollo edilicio del cementerio, donde descansan los grandes personajes que participaron de la historia cultural, política, militar y económica de la Argentina, lo convirtió en uno de los más notables del mundo y es visitado semanalmente por miles de turistas.

Ya en la época de los franciscanos se realizaban ferias con quioscos y carpas durante las fiestas patronales, de las que debe haber sido testigo el enorme y más que bicentenario gomero, ficus macrophylla. En la actualidad la zona que rodea el cementerio se ha convertido en un centro de actividades sociales y culturales que atrae a una gran cantidad de público que visita museos, centros culturales y de diseño, ferias artesanales, centros comerciales y una gran variedad de restaurantes y cafés.

En el año 1830, la apertura de la actual Avenida Callao le da un empuje a la zona que se consolida en la década de 1880.

Centro de Exposiciones.
El Centro Cultural Recoleta fue construido en
1980 sobre los claustros del antiguo convento,
conservando el espíritu colonial que le imprimie-
ron originalmente los jesuitas Juan Krauss y
Juan Wolff.

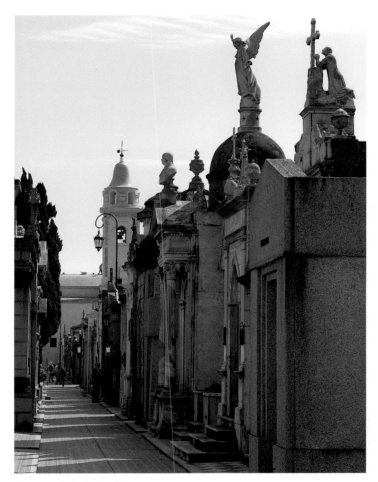

Cementerio de la Recoleta.

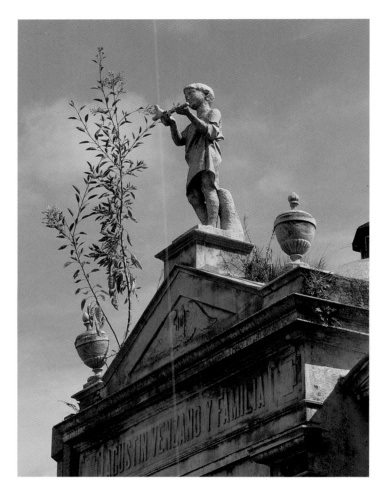

92

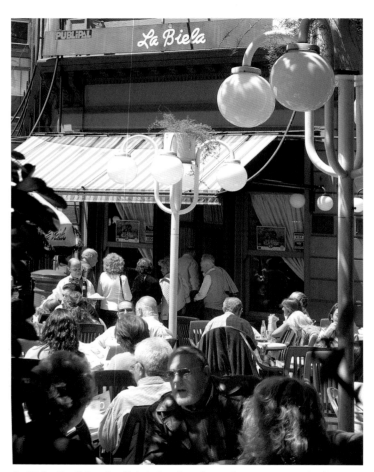

Patio Bulrich. La vieja casa de remates de la firma Bulrich fue reciclada en una lujosa galería comercial.

La Biela. Tradicional café de la Recoleta, lugar de encuentro y mirador privilegiado de paseantes.

Más allá del cementerio se extendían los corrales, los mataderos y el camino de carretas hacia el Norte. El río llegaba hasta el pie de la barranca. Ambiente de peones, orilleros y matones, pulperías y casas de alquiler, fue quizá escenario de los primeros tangos.

Edificios de fines del siglo XIX y principios del XX y hoteles de lujo, como el Alvear Palace de 1928, hacen de la zona uno de los distritos más elegantes de Buenos Aires, especialmente sobre la Avenida Quintana, la Calle Larga que unía, a fines del siglo XVIII, el convento con la ciudad. La Avenida Alvear, llamada Bella Vista, fue trazada por el primer intendente de Buenos Aires, Torcuato de Alvear, en 1885. En 1869 ya funcionaba la línea de tranvías con tracción animal que unía la zona con Plaza de Mayo.

El trazado de parques y plazas es también mérito del intendente Alvear, quien encargó al ingeniero alemán Schübeck el diseño del paseo.

Alvear Palace Hotel.
Alojó visitantes famosos como el Príncipe de Gales, María Callas, Arthur Miller, Sharon Stone, el Emir de Kuwait, Helmuth Kohl, los Reyes de España, Nelson Mandela, Sofía Loren, Magic Johnson y Michael Schumacher.

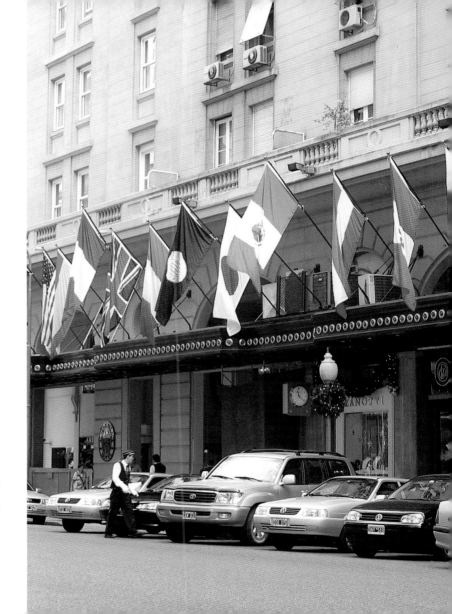

94

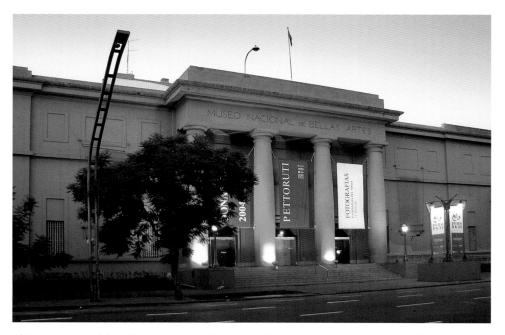

El Museo Nacional de Bellas Artes se instaló en 1934 en la antigua Casa de Bombas de Obras Sanitarias, obra del arquitecto Bustillo. Además de una gran colección de pintura de artistas europeos y americanos, el museo exhibe obras de escultores argentinos.

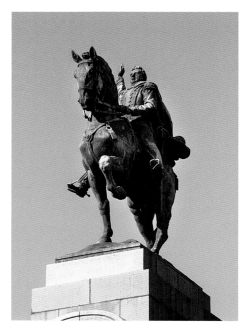

El monumento al general Carlos María de Alvear es obra del escultor francés A. Bourdelle. Es la estatua ecuestre más linda que tiene Buenos Aires.

Plaza intendente Alvear. (pág. 95)

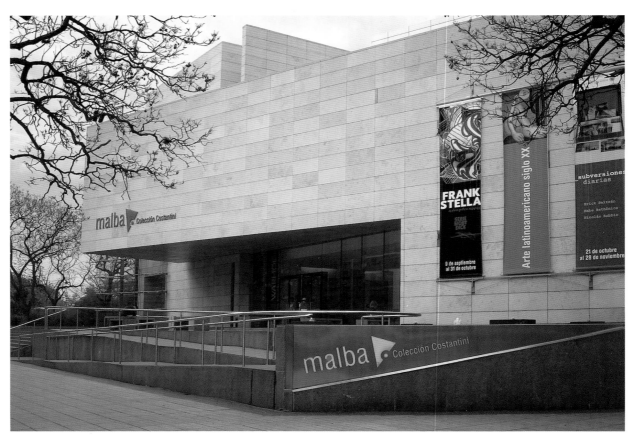

Museo de Arte Latinoamerciano de Buenos Aires.

Floralis Genérica.
Esta escultura móvil fue donada e inaugurada
por Eduardo Catalano en 2002. Está ubicada en
la Plaza Naciones Unidas.

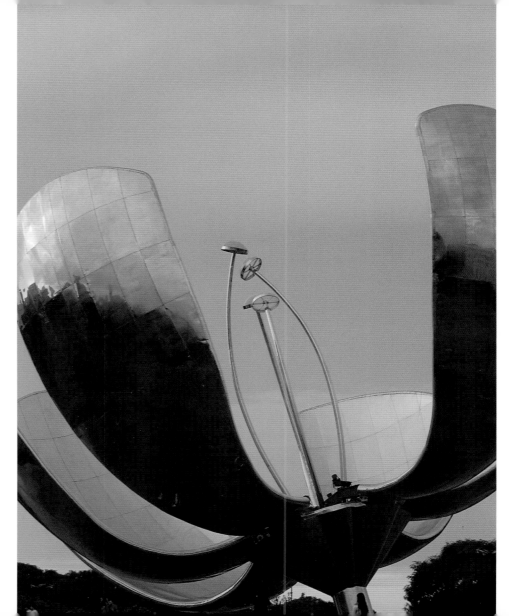

Palermo

Las tierras bajas que daban al río, que se inundaban con facilidad en la época de la colonia, fueron compradas en 1590 por el siciliano Giovanni Doménico Palermo, quién cultivó allí vides y frutales. Desde entonces se conocen como los campos de Palermo.

A principios del siglo XIX fueron adquiridos por Juan Manuel de Rosas, quien construyó su residencia en lo que hoy es la esquina de las avenidas Sarmiento y del Libertador. El lugar, que pasó a llamarse San Benito de Palermo, fue residencia de este político argentino que dirigió, en forma enérgica y autoritaria, los destinos del país desde 1828 hasta 1852. Los terrenos, rellenados con tierra de las barrancas del vecino barrio de Belgrano, se parquizaron y alojaron un zoológico privado de animales autóctonos. Después de la batalla de Caseros, en 1852, en la que Rosas fue derrotado, la quinta pasó a manos de su vencedor, el General Urquiza.

Planetario Galileo Galilei.
Este planetario con una cúpula de 20 metros de diámetro, es el más grande de su tipo en la Argentina.

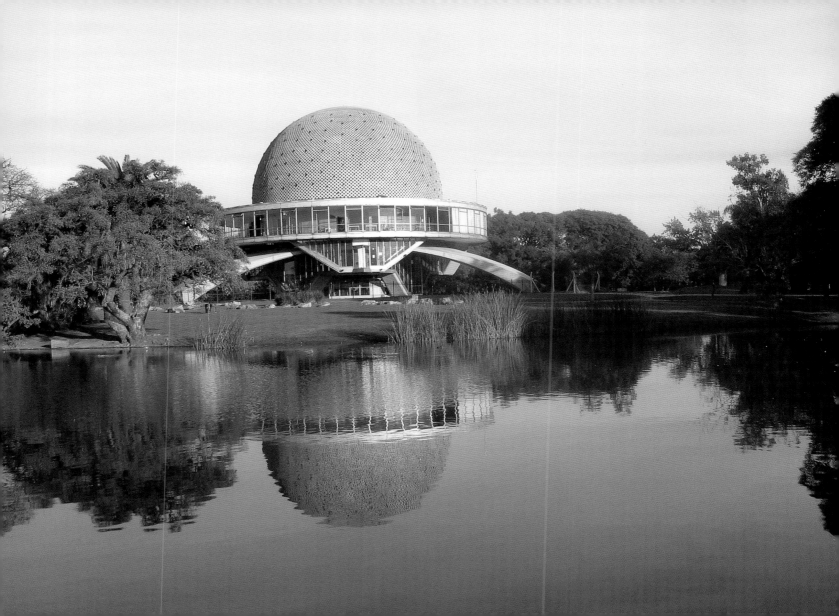

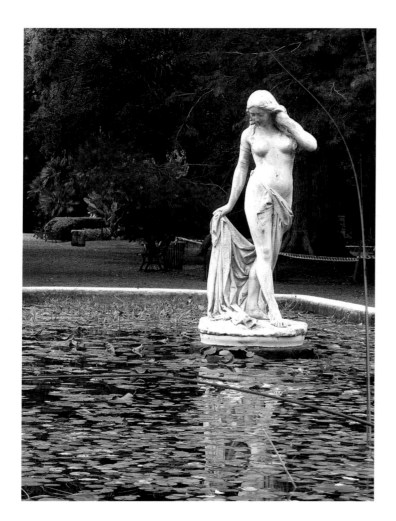

Muy cerca de donde hoy se levanta el planetario se fundó el Buenos Aires Cricket Club. Residentes británicos establecieron allí su campo de deportes en 1860. Fue inaugurado con un partido de cricket en el que un equipo local venció al formado ocasionalmente por la tripulación de una nave inglesa. También se jugó en ese lugar el primer partido de fútbol en 1867, el primer partido de rugby en 1873, y el primer torneo de atletismo en 1878. En 1886 se inició aquí también el tenis.

El presidente Domingo F. Sarmiento dispuso en 1874 la creación del Parque Tres de Febrero, fecha de la batalla de Caseros. El arquitecto paisajista francés Charles Thays, el brillante director de Parques y Paseos de Buenos Aires, fue quien se ocupó de la parquización del lugar.

De sus más de 400 hectáreas originales, el parque sólo conserva un poco más de 25. El resto fue transformándose en Jardín Botánico, Jardín Zoológico, campo de golf, centro de exposiciones de la Sociedad Rural, clubes de deportes, hipódromo, canchas de polo, un aeropuerto, urbanizaciones y hasta un centro islámico que alberga la mezquita más grande de Sudamérica.

Jardín Botánico.
El Jardín Botánico en sus casi 8 hectáreas tiene alrededor de 5.000
especies arbóreas, arbustivas y herbáceas, tanto autóctonas como exóticas,
debidamente ordenadas y clasificadas. Inaugurado en 1898, fue diseñado por
Charles Thays.

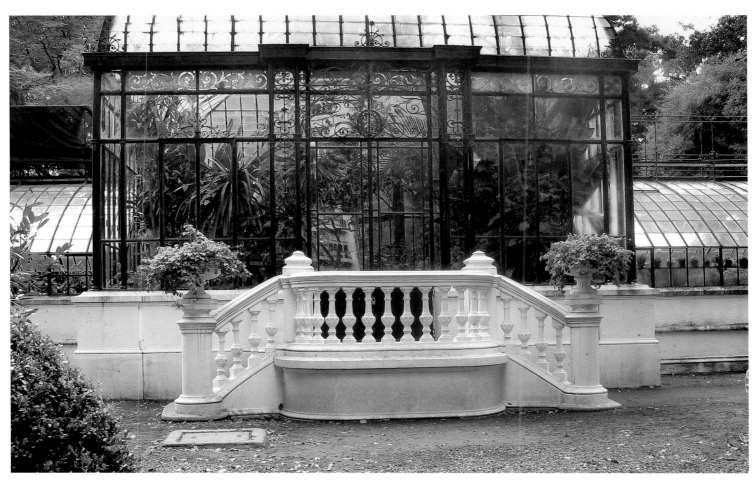

Gran invernáculo del Jardín Botánico.

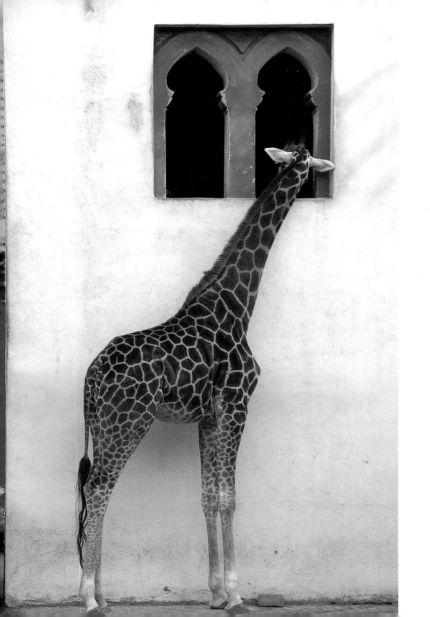
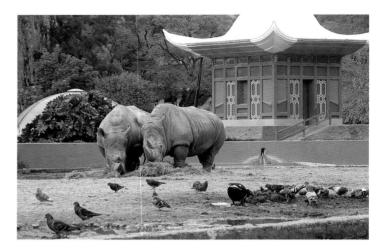

Jardín Zoológico.
Edificado sobre 18 hectáreas de terreno, a fines
del siglo xix, el zoológico de Buenos Aires
tiene una serie de construcciones exóticas que
albergan los animales de acuerdo a su lugar de
origen. Hay una pagoda japonesa, un templo
del Industán, una casa árabe, un templo egipcio,
ruinas griegas, etc.
El lugar de los elefantes es una réplica del palacio
de la diosa Nimaschi de Bombay dedicado a la
diosa Shiva.
Sus dos primeros directores, Eduardo Holmberg
y Clemente Onelli, proyectaron estos edificios
monumentales.

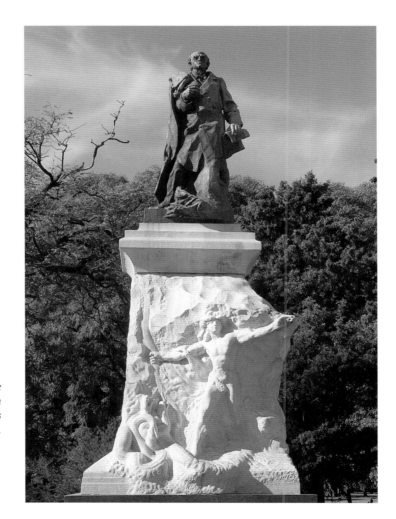

Monumento a Domingo F. Sarmiento, obra de
A. Rodin, está ubicado donde se levantaba la
residencia de Juan Manuel de Rosas, su más
enconado enemigo político.

103

Jardín Japonés.
Este parque oriental fue donado por la
Asociación Japonesa en la Argentina.

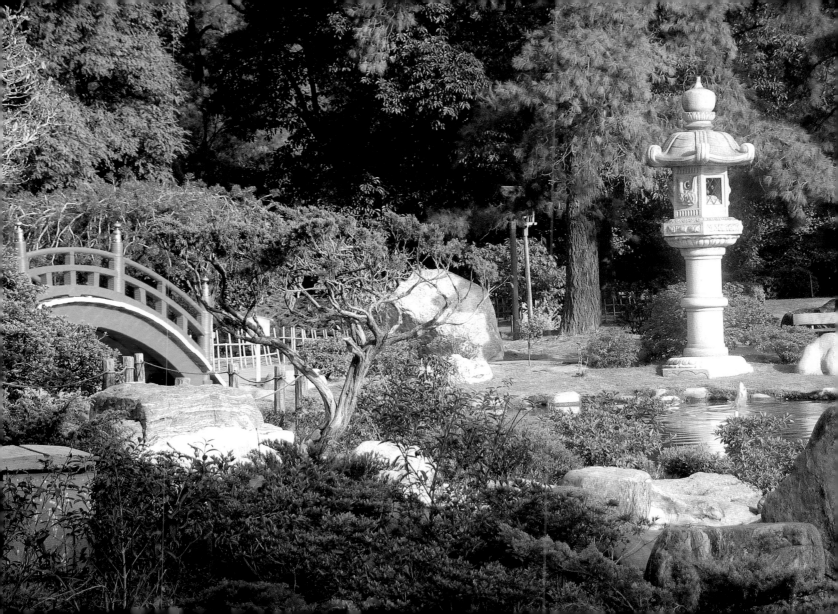

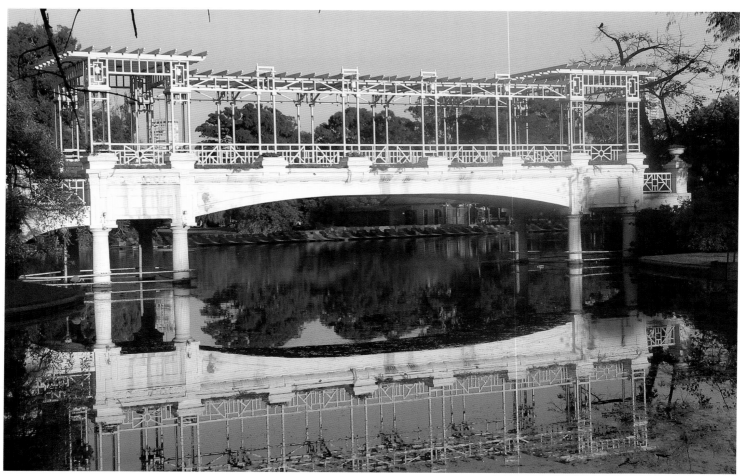

Al Rosedal se accede por un puente. Allí hay un jardín de rosas, un jardín de poetas, un patio andaluz y una glorieta.

Caperucita Roja.
Escultura de Jean Carlus, ubicada en la
Plaza Sicilia en los bosques de Palermo.

Hacia el Norte y el Oeste del Parque de Palermo, la zona se transforma en barrios residenciales que, tomando prestado el nombre de Palermo, le agregan un *apellido* para diferenciar una zona de la otra.

Así nació Palermo Chico, también llamado Barrio Parque, posiblemente el lugar más exclusivo de la ciudad, con el trazado circular de sus calles y el despliegue arquitectónico de las residencias, generalmente de estilo francés.

Después nació Palermo Viejo, antiguamente Villa Alvear, un lugar de antiguas casas chorizo recicladas, destinadas a ser reductos bohemios.

Mucho más recientemente nació Palermo Hollywood, donde abundan estudios y productoras de televisión rodeados de restaurantes de moda.

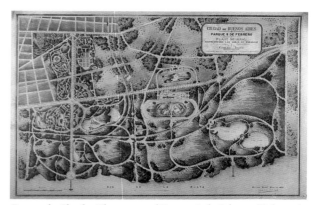

Boceto de Charles Thays para el Parque 3 de Febrero (Palermo).

Lapacho en flor en Palermo Chico.

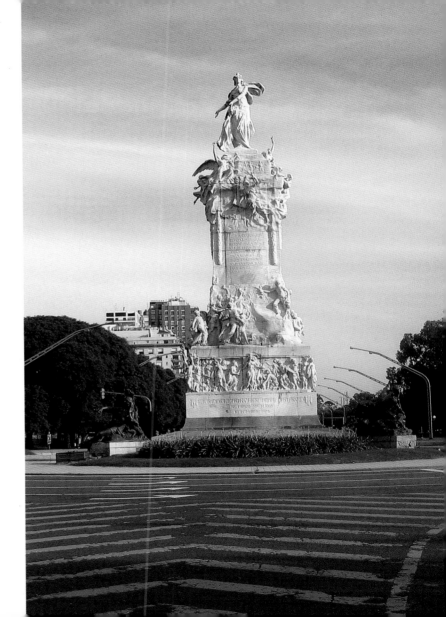

Monumento de los Españoles.
El monumento llamado A la Carta Magna y las
Cuatro Regiones Argentinas, inaugurado en 1927
fue donado por la colectividad ibérica.

Hoy Palermo es sinónimo de aire libre, lagos, vida nocturna, desarrollos inmobiliarios, gastronomía, moda, diseño, polo o turf.

Hacia el Este se extiende la Avenida Costanera que bordea el Río de la Plata y es refugio de pescadores y paseantes. En días claros se puede ver la costa uruguaya.

La Avenida del Libertador bordea los bosques de Palermo en su camino desde el Norte de la ciudad hasta el centro.

Jacarandáes (Jacaranda mimosifolia) en flor en
los bosques de Palermo.
Buenos Aires se cubre con esta alfombra color
lavanda durante el mes de noviembre.

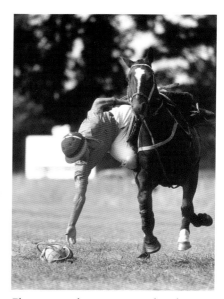

El pato es un deporte que mezcla polo y
basquet. Para jugarlo se necesita habilidad,
coraje y fuerza.
(Fotografía: Carlos María Bazán)

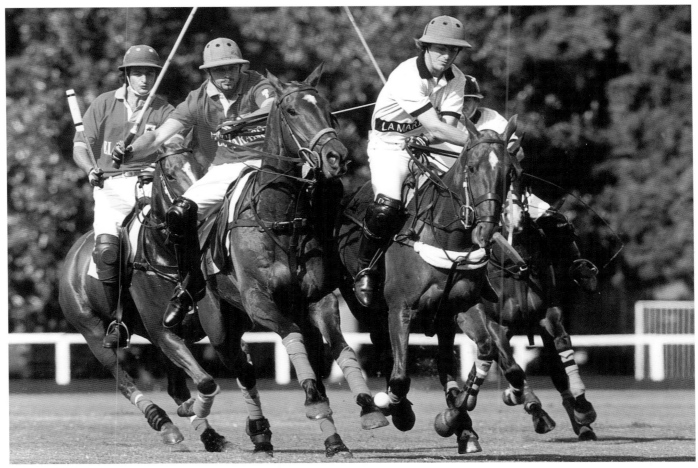

En primavera en Buenos Aires se puede ver el mejor polo del mundo. El Campo Argentino de Polo en Palermo es la sede de grandes campeonatos.
(Fotografía: Carlos María Bazán)

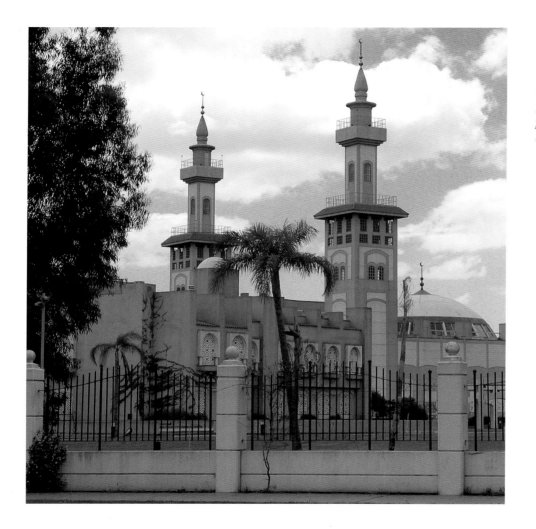

112

Centro Cultural Islámico Rey Fahd.
Esta mezquita, la más grande de América Latina,
puede recibir 1600 fieles.
Fue diseñada por el arquitecto árabe Zuhair Fayez.

Muelle del Club de Pescadores.
En un malecón de 150 metros de longitud
se encuentra el Club de Pescadores,
inaugurado en 1937.

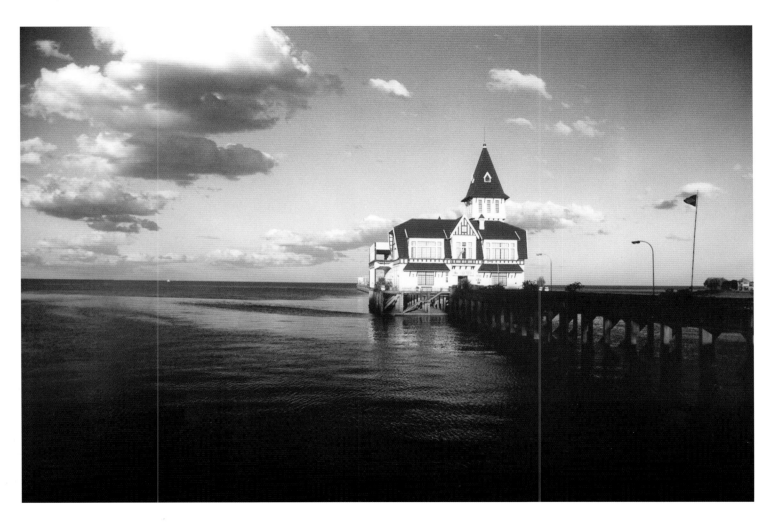

San Isidro

A 20 kilómetros del centro de la capital está San Isidro, lugar de antiguas quintas que nació junto con la ciudad de Buenos Aires. Hoy el partido de San Isidro alberga lindísimos barrios residenciales del Gran Buenos Aires.

San Martín soñó y organizó la Campaña de los Andes en la vieja quinta de Juan Martín de Pueyrredón en San Isidro. Esta quinta que puede visistarse, es hoy museo y uno de los lugares privilegiados para ver el Río de la Plata.

En San Isidro hay canchas de golf y un inmenso hipódromo que forma parte del club más famoso de la Argentina: el Jockey Club.

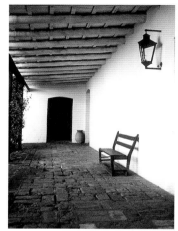
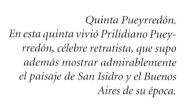

Quinta Pueyrredón.
En esta quinta vivió Prilidiano Pueyrredón, célebre retratista, que supo además mostrar admirablemente el paisaje de San Isidro y el Buenos Aires de su época.

Jockey Club en San Isidro.

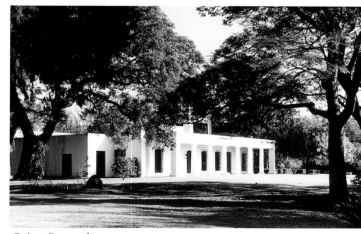

Quinta Pueyrredón.

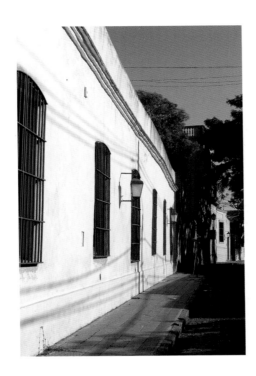

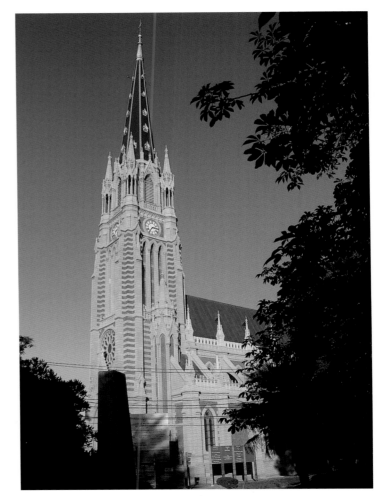

Catedral de San Isidro.
La Catedral de San Isidro, un edificio en estilo
neogótico en el centro del pueblo, elevado a la digni-
dad de iglesia catedral en 1957, alberga una reliquia
del Patrono de Madrid, San Isidro Labrador.

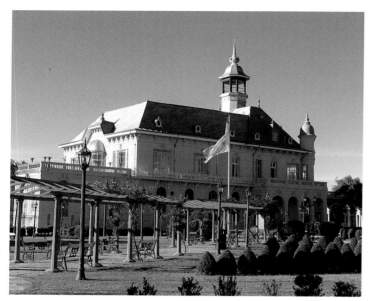

Tigre Hotel.

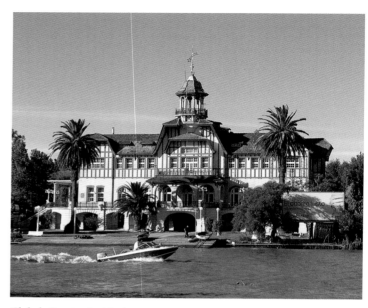

Club de Regatas La Marina.

TIGRE

El delta, ubicado a apenas 32 kilómetros al Norte de Buenos Aires, conecta las desembocaduras de los grandes ríos Paraná y Uruguay, que unidos, confluyen en el Río de la Plata.

Se formó como consecuencia de la acumulación de sedimentos de arcilla y arena arrastrados por el río Paraná y sus afluentes. Se supone que la formación del delta comenzó hace unos 6.000 años y avanzó sobre el Río de la Plata aproximadamente unos 300 kilómetros y sigue avanzando a razón de 50 a 90 metros por año.

Con un ancho variable de 50 a 100 kilómetros, encierra una extensa red de riachos y canales, ocupa más de 17.000 kilómetros cuadrados y su vegetación selvática recuerda las zonas subtropicales donde nace el Paraná.

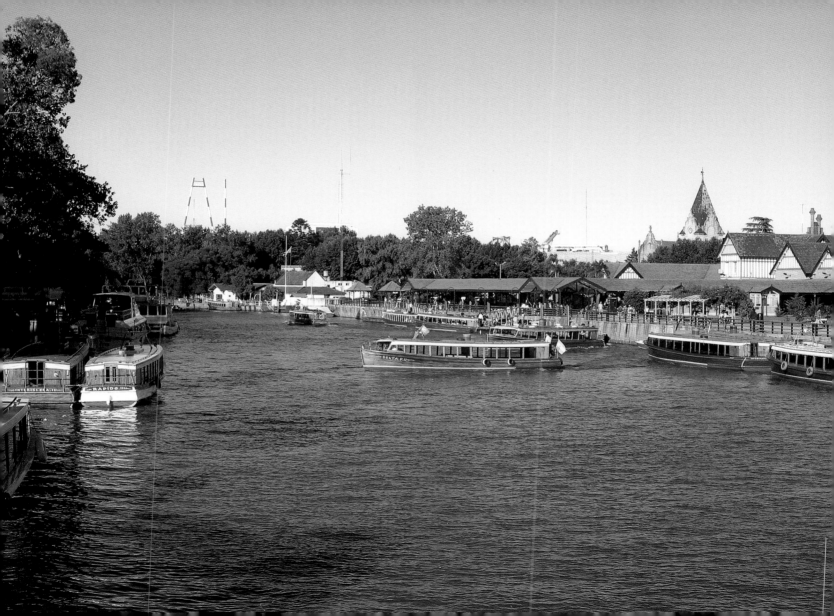

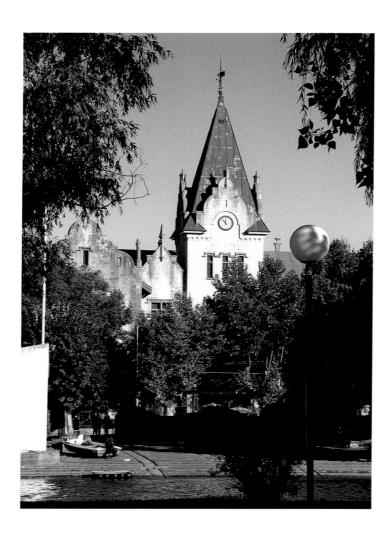

118

Después de la colonización española, las islas fueron pobladas por los jesuitas que cultivaron la zona con los aborígenes. Después de la expulsión de la Compañía de Jesús, la zona fue abandonada y se convirtió en refugio de corsarios, piratas y contrabandistas y hasta perseguidos políticos.

Al dictarse la Ley de Islas a fines del siglo xix, comenzó su mensura y la venta de tierras, principalmente a inmigrantes europeos que formaron colonias que aún hoy subsisten.

Hay un enorme contraste entre la cercana ciudad de 9 millones de habitantes y la quietud del delta, con sus construcciones sobre troncos y palafitos para hacer frente a las crecidas del río.

Rowing Club.

Yaguareté, tigre americano (Leo onca).

La vegetación huele a azahares y eucaliptos y la selva en galería cubre las orillas de ríos y arroyos, con especies como el laurel de río, cañas y mimbres. De tanto en tanto sobresalen las elegantes palmeras pindó, que han dado nombre al Paraná de las Palmas, y los ceibos, cuya flor es símbolo nacional.

Hay una gran variedad de aves: gallaretas, garzas blancas, picaflores y coloridos federales.

Completan el escenario los pescadores, los deportistas practicando todo tipo de actividades acuáticas y los botes de los comerciantes, verdaderos almacenes flotantes.

Las puertas de acceso al delta más cercanas a Buenos Aires son la ciudad de Tigre, llamada así por la presencia de yaguaretés, el tigre americano; y su vecina San Fernando, que debe su nombre a Fernando VII, último monarca español antes de la gesta de la Independencia. Tigre vivió épocas de esplendor entre fines del siglo XIX y principios del XX como villa de descanso y centro de actividad social durante los meses de verano, cuando se construyeron hoteles, lujosas mansiones y clubes de remo.

Desde la primera regata oficial, en 1873, el remo constituye el deporte más polpular de la zona.

Nueva estación del Tigre.

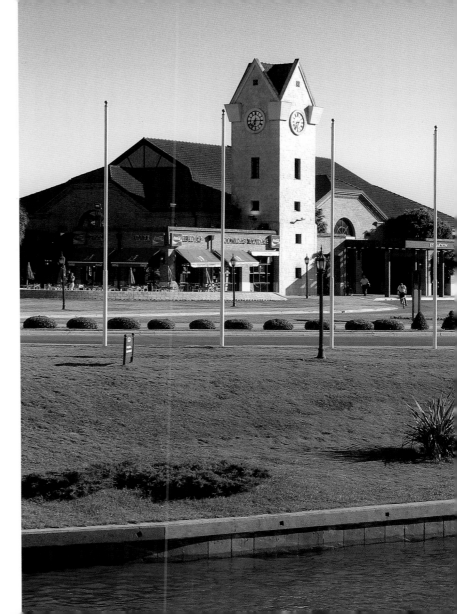

Luján

En la Ciudad de Luján, ubicada a 68 km de la Capital, al Noroeste de la Provincia de Buenos Aires, está el santuario de la Virgen de Luján, Patrona de la Argentina, al que llegan alrededor de 6 millones de peregrinos por año.

El capitán don Diego de Luxán, llegado a estas tierras con don Pedro de Mendoza, muere a manos de los querandíes en 1536 a orillas del río que hoy lleva su nombre.

Casi cien años más tarde, en 1630, gracias al milagro de la Virgen, la Villa de Luján empieza a crecer y a mediados del siglo XVIII se crea el Cabildo y el templo colonial, a instancias del ilustre vizcaíno don Juan de Lezica y Torrezuri.

La ciudad fue escenario de grandes acontecimientos en la historia argentina, especialmente los relacionados con las Invasiones Inglesas en 1806 y 1807.

Hoy Luján tiene alrededor de 80.000 habitantes pero conserva su sencillez pueblerina y, como en tantas ciudades marianas, se respira austeridad, tranquilidad y generosidad.

Fue visitada dos veces por Su Santidad el Papa Juan Pablo II, en 1982 y 1987.

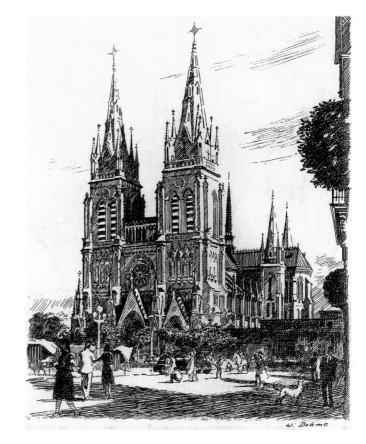

"Basílica de Luján", W. Dohme.
La Basílica de Luján, de estilo gótico francés, fue terminada en 1935. Mide 97 metros de largo y las torres, que dominan el paisaje lujanense, miden 106,05 metros de alto y terminan en dos grandes cruces de 6 metros.

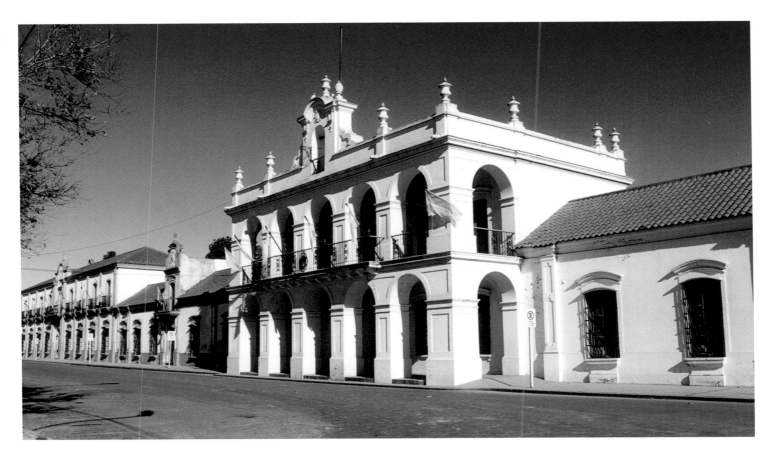

Cabildo de Luján y Complejo Museográfico Enrique Udaondo.

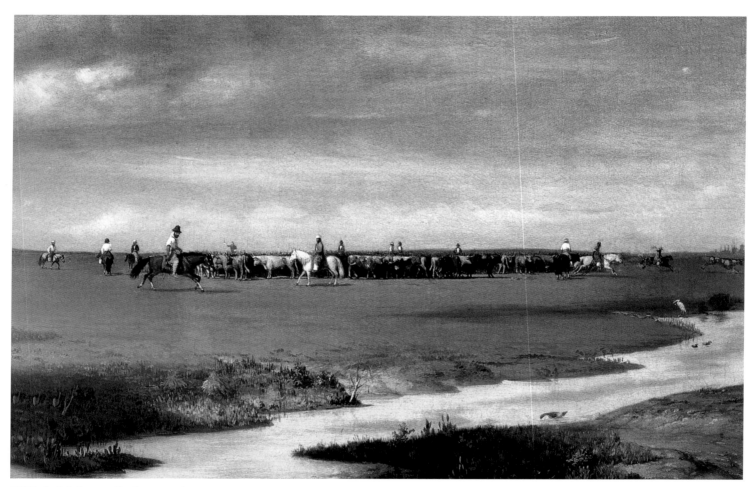

"El Rodeo", P. Pueyrredón (1823–1870).

La Pampa

La pampa es la llanura sin límites en la Argentina. A pocos kilómetros de Buenos Aires ya aparecen las estancias que transformaron el espacio vacío de la pampa en una superficie racional de producción agrícola y ganadera llevando al país a ubicarse entre los primeros productores mundiales de carnes y granos.

Los protagonistas principales de esta transformación fueron el estanciero y el gaucho, que de habitante errante y rebelde de estas llanuras pasó a ser trabajador, capataz y personaje fundamental en la vida de estos establecimientos que abarcan grandes extensiones de tierra con gran cantidad de ganado o sembradíos y con una rica historia y tradición.

En épocas de apogeo, cuando se levantaron las mansiones que hoy sirven de alojamiento a los visitantes, los estancieros solían vivir largas temporadas, durante el otoño e invierno argentino, en París o en Londres, desde donde traían no sólo las modas y las tecnologías, sino también los arquitectos y los materiales para su construcción.

Estas mansiones, muchas de ellas del siglo XIX, han sido adaptadas para recibir huéspedes y son atendidas casi siempre por sus dueños. Pueden ser palacetes de estilo francés o inglés, lujosamente amueblados y con comodidades de hoteles de máxima categoría o bien de atractivo estilo colonial.

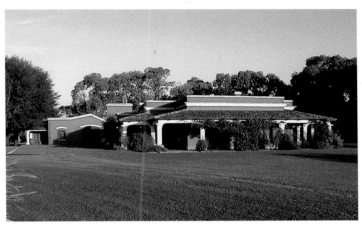

Estancia Santa Susana.

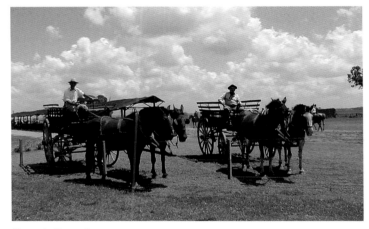

Estancia Santa Susana.

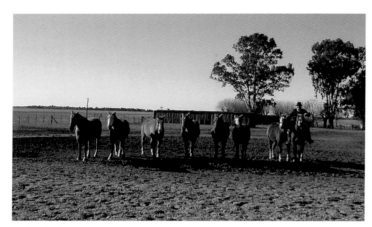

Estancia Santa Susana.

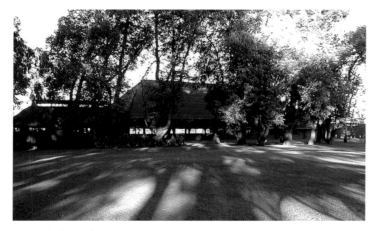

Estancia Santa Susana.

Las estancias permiten al visitante participar de todas las tareas típicas del campo argentino, como el arreo, y la yerra de ganado, el ordeñe de vacas y la doma de caballos, así como realizar otras actividades como excursiones para observar la flora y fauna de la región, practicar la caza, la pesca y otros deportes como el polo.

El alojamiento en estancias permite disfrutar, además, de una exquisita gastronomía basada en las excelencias de las carnes, el típico asado y los buenos vinos argentinos. Participar en una ronda de mate acerca a la gente y elimina toda diferencia entre huésped y anfitrión, o entre peón, capataz y hacendado.

El paisano de la pampa argentina es llamado gaucho. Es un hábil domador de potros, un experto en rodeos de cientos de reses, maneja sus caballos con gran destreza y se ha dicho que es capaz de preparar un cigarrillo, encenderlo y fumarlo a todo galope.

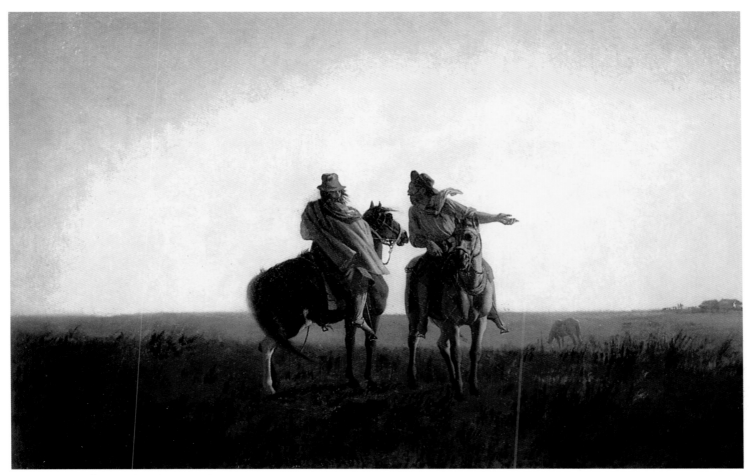

"Los dos caminos", J. M. Blanes (1830–1901).

ÍNDICE

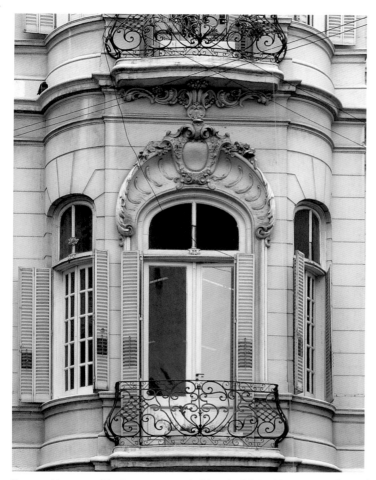

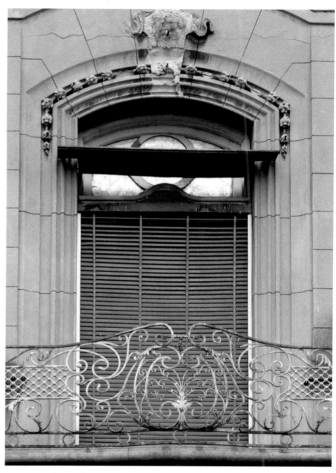

Buenos Aires es un hito importante en la historia del Art Nouveau en el mundo y su vigencia se prolongó hasta los años veinte. La mayoría de los edificios están en los barrios de Montserrat, Congreso y Once.

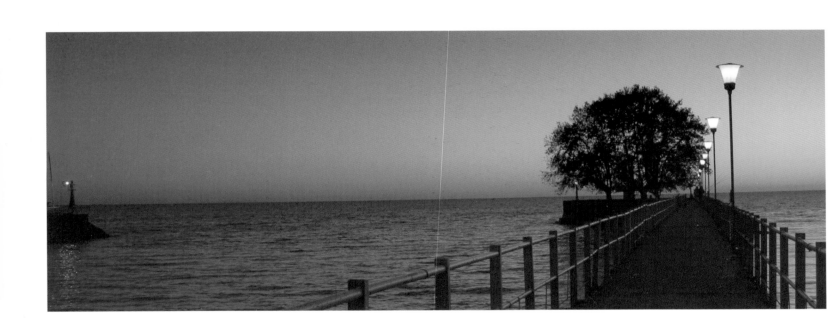